In Touch with Beauty:

Hands-on and Heartfelt
Encounters with Craftsmanship

觸之美

從手到心的美感體會

國立台灣工藝研究發展中心
NATIONAL TAIWAN CRAFT RESEARCH AND DEVELOPMENT INSTITUTE

3 觸感的12種可能

美好生活，來自手感與觸感的翩然共舞

如果說「手感」是手工打造的物質體驗，那麼「觸感」便是加深體驗的精神活動，它是抽象的、主觀的、獨一無二的心理感受過程。每個人的觸感都是唯一的，筆墨難以形容，但卻能引發心中最美的感情。

觸感的形成，主要來自材質的質感，正因為工藝材質具有豐富多元的表情，創作者們才能將其作為材料，將設計創意轉化為實體的工藝物件。而藉由視覺及觸覺的感受，創作者將自身的情感傳遞到使用者手中，便是觸動之美，物件不再只是單純的物件，而是生活體驗與美學的分享。此種直覺的反應，背後隱藏的是一種由物理到心裡的體會，而本書想分享的，就是這種迷人且微妙的感動之美。

本書的 Part1〈觸感的入門〉，讓我們跟著三位著迷於材質之美的創作者，一窺他們的觸感生

活。Part2〈探訪觸感的工藝唯心論〉則分為六個單元，分別對應六種觸感的不同想像，並收錄六位作家專文，以及十二位工藝家的紀實探訪，將直接經驗到的手感，翻譯為觸感。Part3〈觸感的 12 種可能〉則是採取了類似街頭攝影的快拍形式，聚焦十二位工藝家的手感瞬間。

生活中的工藝體驗，就是一種理解美的方式。國立臺灣工藝研究發展中心長期以來致力於國內工藝美學品鑑的推廣，衷心期待這本《觸之美：從手到心的美感體會》能夠與每位讀者一起，好好體會生活中細微真實且無法取代的觸感之美。

國立臺灣工藝研究發展中心 主任

許耿修

Foreword

Between the Tangible and the Intangible:
Blissful Encounters with the Beauty of the Touch

While the "tangible touch" in artisanal craftsmanship can be understood as the hands-on physical experience, the "intangible touch" can be conceived as the spiritual activity that further enhances such experience. Inimitable and inexpressible, the intangible touch is an abstract, subjective, and unique psychological process of perception that evokes the most cheerful and cherishable feelings in each of us.

The "intangible touch" originates mainly from various textures of different materials. Artisanal materials feature rich, multi-faceted expressive possibilities and can thus be employed by craft artists for transforming design ideas and inspirations into actual pieces of artisanal work. By arousing visual and tactile sensations of users, artists are able to convey their own feelings through handcrafted pieces and bring users in touch with the tactile beauty. The handcrafted pieces are thus no longer simple objects, but media that give rise to aesthetic experience in daily life and therefore users' spontaneous response to it. The force behind such spontaneous response is spiritual realization achieved via the haptic perception of intricate, intoxicating sensory beauty in life, which is exactly what the book aims to illustrate and share with readers.

The book comprises three parts. Part 1 is titled "Approaching the Touch" and follows three craft artists who are infatuated with the beauty of various materials, offering a glimpse into their lives concentrating on the "intangible touch." Part 2 is titled "Exploring the Artisanal Idealism of the Touch" and consists of six sections, each of which is centered on one way of creative exploration of the touch. This part is also interspersed with twelve interviews with craft artists and six themed articles that articulate the "tangible touch" as the "intangible touch" with the language of writers. Part 3, titled "Touch: Twelve Sensory Possibilities," consists of quasi-street-style snapshots capturing the ephemeral moments in which twelve craft artists are respectively immersed in the extraordinary beauty of craftsmanship.

Every encounter with crafts in daily life is a way of approaching beauty. Continually promoting the aesthetics and appreciation of crafts nationwide, the Institute earnestly anticipates that the present publication, In Touch with Beauty: Hands-on and Heartfelt Encounters with Craftsmanship, will accompany and inspire readers in their blissful daily encounters with the true, subtle, and irreplaceable beauty of the touch.

Director,
National Taiwan Craft Research and Development Institute

Hsin Zeng Hsin

出版序

PART

1

Approaching
the Touch

觸
感
的

入
門
。

撰文— Finn Ho　攝影— Evan Lin

穿戴織理，生活中的點線面

鍾 瓊 儀

Eileen

| 織 品 藝 術 家 |

看著母親刺繡的兒時記憶，似乎在 Eileen 的骨子裡埋下了與織品的緣分。就讀於國立臺南藝術大學材質創作設計系時，因而選擇擁有熟悉感的纖維為創作媒材，從此深掘其無限可能的創造性。曾獲得義大利瓦奇里納獎——國際當代織品纖維藝術競賽首獎，並受邀至義大利作為藝術家身分於當地駐村，目前也是糸島織物 mee.textile 的主理人。

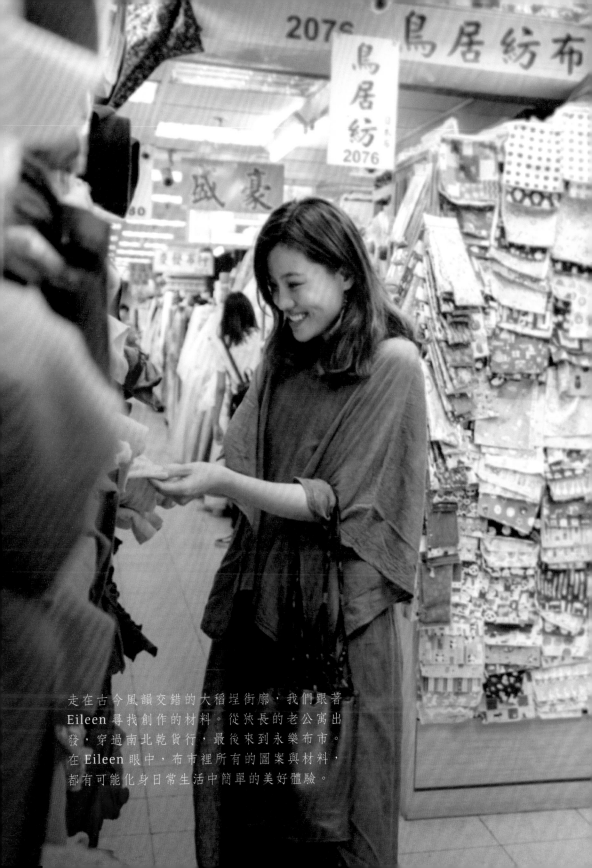

走在古今風韻交錯的大稻埕街廓，我們跟著
Eileen 尋找創作的材料。從狹長的老公寓出
發，穿過南北乾貨行，最後來到永樂布市。
在 Eileen 眼中，布市裡所有的圖案與材料，
都有可能化身日常生活中簡單的美好體驗。

織物，可以是觸感的集合

Eileen 從小生長在純樸雲林的芒果園裡，除了採收時期以外，母親在閒暇之際會拾起針線刺繡，讓 Eileen 在孩提時代對於織品有了初步認識。大學時期就讀材質創作設計系分組時，選擇金工與纖維作為鑽研與設計的媒材，但相較於需要長時間待在同一空間製作的金工，她對於纖維始終保有熟悉感，可以一個人安靜地完成作品，且不論何時何地都能信手拈來編織出當下的靈感，彷彿更能貼切地記錄生活。

對於 Eileen 而言，腦海中的想法才是創作本體，材質只是作品傳遞訊息的媒介。她將織品回溯原點，透過原料纖維本身具有的絲、線狀肌理，試圖發展出更多未曾有過的可能性，像是在紡織線材的時候混搭金屬、棉、麻等，讓纖維跳脫傳統平面的制式思考，這也是她在藝術創作的路途上，不斷努力與挑戰的一大課題。

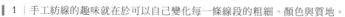

1 ｜ 手工紡線的趣味就在於可以自己變化每一條線段的粗細、顏色與質地。

2 ｜ 多姿多彩的顏色、纖維質感、編織的粗細，織品創作充滿了許多可以微觀的細節。

3 ｜ Eileen 把織品視為軟雕塑的創作材料，更著迷於不同布料的編織與組合。

在 2013 年 Eileen 嘗試使用羊毛包覆鐵絲，打造出一座小屋般的立體框架，表層噴上桃紅色螢光漆，並任由油漆腐蝕羊毛，營造出類似菜瓜布的僵硬紋理，這項作品靈感來自於搭捷運的時候，看見周圍的人都沉浸在智慧型手機或平板螢幕的世界裡，在當時的環境下彷彿她被獨立在外，衍生「3C 產品正在啃食這個空間」的巨大衝擊，引發本次創作的起源。

Eileen 的創作，除了形式上的創新，也希望透過創作傳遞觀念，譬如利用蠶絲布轉印影像，擺放於兩張面對面的椅子之間，猶如虛擬和現實轉換間透露出現代人的空虛感，將纖維轉化為三維空間的構成，描述了她對當下景況的確切想法。此件作品也為她拿下義大利第九屆瓦奇里納獎──國際當代織品纖維藝術競賽（Valcellina Award-International Texile/ Filber Art Competition）當中的首獎，並獲得文化部的補助，開始踏上糸島織物的品牌創立。

觸感的入門

你所不認識的羊毛

從糸島織物的原創商品到大型裝置藝術，Eileen 都喜歡以羊毛為最原始的材料，再行混搭他種材質，跳脫羊毛本身的質感。羊毛作為高蛋白的動物性纖維，觸感相當溫暖，質地蓬鬆且柔軟，可塑性非常高，但卻不容易表現出硬挺的立體感。除了利用羊毛碰到水會收縮的特性，故意將之以水洗或蒸氣處理的手法來增加挺度，Eileen 也做了很多嘗試，表現出羊毛的無限可能性。

像是在手工紡織線材的時候就會經加入「麻」料纖維，藉由其乾澀且缺乏彈性的特質，混入羊毛製成織線，用來提高織品的硬度，編織而成的作品也會隱約散發麻料的光澤感。而手工紡織線材的過程也很有趣，現場看著她一邊抓取羊毛，一邊讓旋轉的紡錘不斷地絞入，每次抓取的纖維分量會決定線材的粗細，再視情況加入不同顏色的羊毛、棉、麻或鳥干紗等纖維，生產出原創性十足的線材，完成不同藝術創作所要呈現的質感。

1 ｜ 作為服裝與家飾，織品柔軟輕盈，不同材質又能各自變化多重觸感。

2 ｜ 織品的創作方式很多樣，除了繪畫與印製，還可以加入不同織品材質的縫製，翻玩材質的組合。

3 ｜ 除了織品本身獨特的質感與色彩，還可加入絹印圖案，變化更多可能。

每日接觸的生活質地

具有光澤感的蠶絲布、麂皮、烏干紗都是 Eileen 相當著迷的材料。半透明的蠶絲布是 Eileen 喜歡運用的材料之一，她會將不同的影像轉印在蠶絲布上，藉由半透視的特性製造出影像重疊的景深感，從平面的層層影像堆疊，衍生出 3D 立體感。而麂皮表面的光澤則時常用來表現材質差異性，像是與棉或皮革產生對比，具體表現在糸島織物的豐收漁夫包，轉變成生活的物件。

不在工作室創作的時候，Eileen 可能就在前往授課的路上。在充滿小朋友的班級裡，她教導孩子們用雙手來回摩擦搓揉羊毛纖維，「告訴他們線就是這樣來的（笑）」，認識原料之餘，藉由單純的天性激發創意，且除此之外，也會請學生帶著舊衣服到課堂上嘗試拆解：把已經完成的織品視為材料，透過拼湊與編織再製造成椅墊。我們問 Eileen，織品最吸引妳的地方，是什麼？Eileen 微笑地說：「每天，我們不都會與不同的織品相遇嗎？」織品就是每個人天天都會使用，接觸的材料；它具有太多面貌，時而閃亮具有光澤，時而潤澤輕巧柔軟，如果想要探索織品的無限可能性，何不先從我們每天的衣櫃開始呢？

> 纖維可以應用與變化的可能性太廣泛了，
> 它可高可低，是藝術也是日常，
> 所以才會這麼有意思。

糸島織物的工作室裡，隨處可見特別的材料與物件，像是國外帶回來的植物染材、義大利鐵鏽染織品或線材，或是朋友送的小玩偶等，隨手取來都有許多故事與特色。

植物染料
紙膠蟲

Eileen 曾經到泰國短暫停留十幾天學習當地的傳統織布技法，當時也接觸到植物染，回到臺灣針對布料染色時，除了藍染，也會使用紫膠蟲也就是常見的胭脂蟲，將布料染成粉紅色，用粉紅布料製作而成的商品相當受女性顧客群喜愛。紫膠蟲是附著在仙人掌的寄生蟲，會吸取仙人掌鮮豔的汁液，工人將之取下經由曬乾後搗碎而成的天然染料。

德國複合材質墨鏡
紙、皮革、橡膠

在德國柏林的市集裡，充滿著各式各樣蘊含獨特創意的商品，與臺灣相較之下重複性較低，時常可以發現令人佩服的商品。像是這副用回收紙板、皮革還有橡膠作成的墨鏡就是 Eileen 想不到的組合，紙板裁型作成鏡架，鏡片使用橡膠材質，而鏡架與鏡框連結的地方則以皮革相接，怎麼壓都不會壓斷。

About
My Goods

德國金屬薄片

銅

圓潤、不尖銳的線條一直都很吸引
Eileen。在德國柏林駐村時，Eileen 發
現許多有趣的店家自創設計品牌，這個
金屬薄片就是兩位建築師研發設計的產
品，上頭由許多三角虛線的鏤空組成，
搭配材質本身的特性，可以任意用手按
壓製造出凹凸面，從平面拉出空間隨心
所欲變換造形，最後再泡浸可樂就可以
將金屬恢復成平整原樣，非常的特別，
「特別到都想帶回來賣了（笑）」。

南法布玩偶

布

來自法國南部，用五歐元買回來很有珍
藏價值的布玩偶，Eileen 從沒看過玩偶
有這麼細膩手工縫紉技法，有著緹花蕾
絲布料，也有手工刺繡的花樣，一件小
洋裝上就變化了許多層次與細節，彷彿
把當時的縫紉技法都表現在上面，就像
日本的刺繡技法也都是展現於文化底蘊
濃厚的和服上。看到這樣的物件總是在
第一時間就很能觸動到心裡，之前也曾
經在別的國家看到類似的玩偶，物主那
時候也想要直接贈送，只是尺寸實在太
大裝不進行李箱，沒有辦法帶回臺灣真
的很可惜。

撰文—楊喻婷　攝影— Evan Lin

花與器的美好生活

嶺 貴 子

Takako Mine

| 花 藝 師 |

大學就讀紐約視覺藝術學院（NY School of Visual Art），曾於紐約櫥窗設計公司及花店工作，返回日本後在時尚品牌擔任採購，擅長以植物妝點布置情境，充滿藝術時尚卻細膩的女性特質。目前定居臺灣，同時也是 Salon by Takako Mine 主理人。

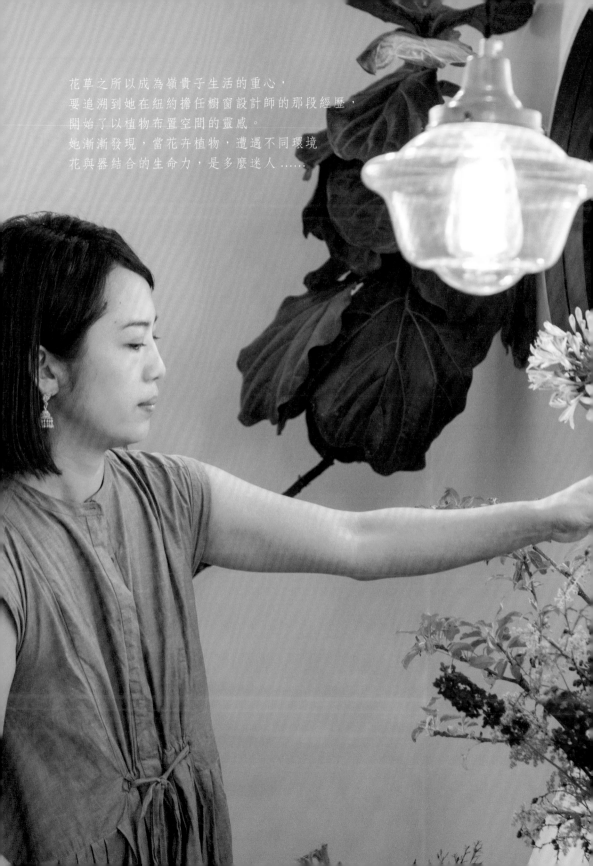

花草之所以成為嶺貴子生活的重心，
要追溯到她在紐約擔任櫥窗設計師的那段經歷，
開始了以植物布置空間的靈感。
她漸漸發現，當花卉植物，遭遇不同環境
花與器結合的生命力，是多麼迷人 ……

「我尤其喜歡用新鮮植物來創作，不喜歡塑膠花、假花，那是我在做紐約櫥窗設計時發現的。因爲生命力、自然感很重要，花藝創作是展現植物的根與靈魂，愈真實愈自然，愈能訴說生命力。所以，我也愛使用有手感、有故事的器皿來呈現作品。」嶺貴子分享。

爲了配合孩子的作息，嶺貴子習慣早起，爲自己在浴缸裡點幾滴植物精油，偷點時間泡澡，開啓一整天的精神能量。因爲工作必須運用五感，視覺、嗅覺、觸覺、感覺等，每個細微的感官都會影響創作成果，好好保養身心、維持平衡，成了長期穩定創作狀態的生活風格。到自家花店前，也習慣爲自己泡杯茶，沉澱寧靜思緒，茶杯的選擇也有所講究，喜歡摸起來有手感，摸得到存在感，能感受杯中飲物，帶給人溫暖感的小杯，讓指尖與掌心甦醒，迎接整日的花草創作工作。

對嶺貴子來說，每一個創作，都是由「直覺」而生。而「直覺」，來自於五感間的互動感受，有時被「視覺」所導，帶有光澤感、如海水般波光粼粼的質地，

1 ┃ 花器的運用其實不單只是把花草插放其中。將花器倒過來用，就變成放置香氛、或陳列花草植物的小平台。

2 ┃ 插花就像是色彩與材質的組合遊戲，表現的同樣是視覺上的質地。

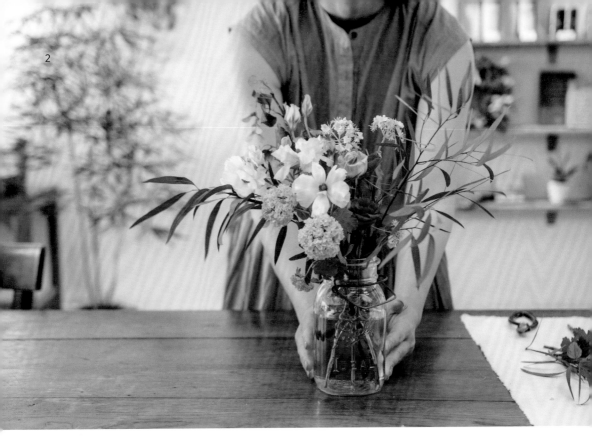

2

3

4

讓嶺貴子想起某片海洋與清涼，讓她想起創作一組夏日花卉；有時被「觸感」所感動，觸摸後顆顆浮起的表面材質，讓她感受粗糙與人為使用後的存在價值，引領更在地、更有風土情境的植物入皿，兩者相衡共融，塑造「我們一起在這裡活著的證明。」

3 ｜ 跳脫常規，從日常生活中尋找可以運用於花藝的器物，譬如傳統的中藥罐，作為花器便頗具中式風情。

4 ｜ 嶺貴子很喜歡運用臺灣的原生植物，表現簡單純粹不誇張的素雅風格。

晶透發亮的材質

「我創作時搭配的花器，一定要親手摸過，才能感受它的魅力。」嶺貴子分享。平日喜歡逛古董、二手市集，創作時愛用的花器多半從世界各地的市集搜刮而來，大宗來自法國、日本、美國、臺灣等地，在臺灣生活多年後，透過熟人介紹，喜歡到永和福和橋下挖寶。嶺貴子深愛「有故事、有歷史性的」容器，且不受限容器原先的功能性，只要能盛裝、放置，都有變身花器的可能性。因此，舉凡裝水果的籐籃、裝肉醬的罐子、放中藥的甕等，都是能刺激創作靈感的好花器。

雖然有著紐約式的藝術時尚風格魂，但骨幹裡仍保有日式纖細的高雅美感，對於「透明感」的追求，展現在其作品之中。嶺貴子喜歡有穿透性、透明、閃閃發亮的材質。

她認為，玻璃、琉璃類的材質，就像彈珠一樣，具有穿透、折射、閃耀、發光之美，也如同海面的波光粼粼，隨著海浪拍打，反射出「不同光芒」，特別能營造清爽感，也能讓花器中的植物更全面地被欣賞。

1 | 嶺貴子偏好使用具有生活痕跡的容器作為花器。陶罐上的自然斑駁痕跡，也是一種可被運用的細節質感。

2 | 花器的使用也會大幅影響作品呈現的氣質。有些花器的表面也會加入色彩的變化，較具現代氣息。

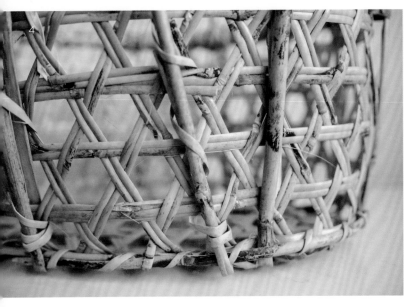

觀照人生的樸實材質

嶺貴子的花藝作品喜愛以臺灣在地植物進行創作，她分享，臺灣植物的特點在「特別有生命力」，就跟臺灣人一樣，熱情、朝氣、富有能量，因此，除了玻璃材質外，她也很喜歡摸起來凹凹凸

凸、微帶粗糙感，不怎麼光滑，卻很有使用感的陶瓷材質。嶺貴子喜歡邊摸邊看邊思考，當摸到一排排浮起的線條時，就像是職人創作時留下的暗號或軌跡，表達著當時的心念，把「人」不同於機器，每一刻都是真實的反應隱藏在作品之中，就像人生路一樣，沒有可以復刻的片段，唯有當下。

玻璃的材質手感光滑、特性易碎，與植物同樣帶有需小心呵護、細心照料的意涵，它的透明讓人能時刻關心器皿中的花草狀態，適時提供水分與陽光，在限時而短暫的生命期中，專注植物的細微變化。也一如日本人所重視的，「透明感」是種潔淨，是種整理自己，抬頭挺胸自信活著的自我要求。

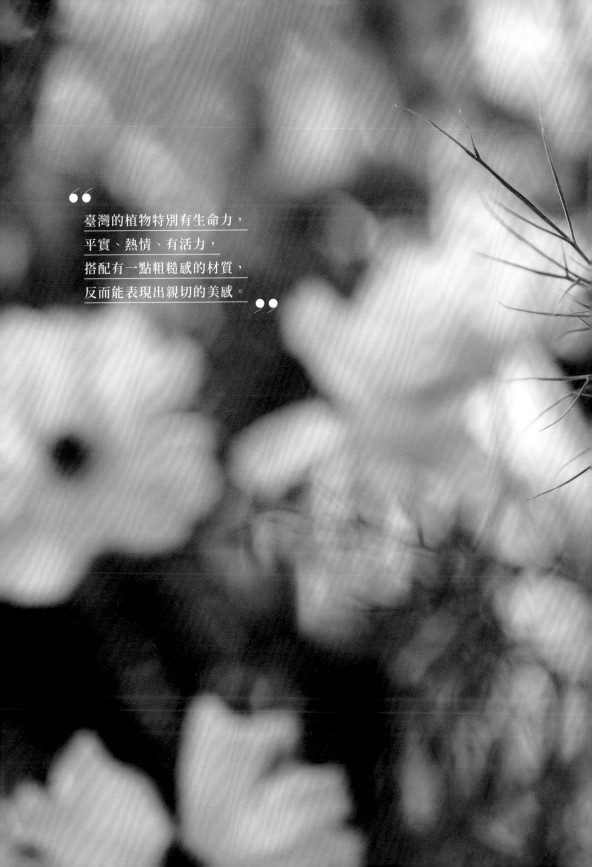

" 臺灣的植物特別有生命力，
平實、熱情、有活力，
搭配有一點粗糙感的材質，
反而能表現出親切的美感。 "

在花藝創作的世界裡，嶺貴子最重視「時節」的展現，每種植物都有其生長的特定時節，也有想表現的風貌與個性，因此，隨著時節搭配不同材質的器皿，成了創作的初步脈絡。

肉醬桶

陶

這個陶器是在二手商店找到的，原本是法國的餐廳用來保存肉醬、奶油、橄欖油的容器。這個顏色帶有淡咖啡的二手陶瓷容器，因盛裝多年油品，外型略有褪色，像極了土壤被雨水沖刷、陽光日照，略濕微乾，腳下土地的風貌。拿來搭配新鮮花材，尤其是顏色鮮亮的植物，更像是剛從土壤裡冒出頭，很新鮮、很有力量的自然姿態。上釉後的質感看來更具光澤感，微微反光賦予植物更有水分的狀態，淡咖啡色大多適合用在秋冬，但因其光澤性、略有褪色而透出米色調，讓花器在春夏登場也不會過於沉重。

蘋果籐籃

藤

從青森果園蒐購的蘋果籐籃，原用於果農採收蘋果時盛裝的容器。竹藤材質，帶有濃厚鄉村感，以手觸摸略有粗糙，呈現農家的純樸可愛，淡咖啡色調一如日照逐漸減少的秋日，創作時搭配低彩度的楓葉及果實類的植物，更顯季節感。因其鏤空設計，有著輕盈、不厚重的輕快感，手提設計更增添送禮的意象，給人一種「很美味、真心呈現」的概念，適合呈現可愛型植物或鮮花，佐伴蘋果籐籃自然乾燥的風貌，更為真實不做作。

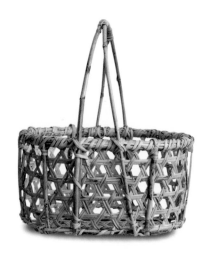

About
My Goods

陶花器

陶

 日本陶藝家的作品，來自神戶大阪。手工捏陶呈現自然紋路，非流線型、帶有手感的線條，特別適合搭配有個性的花材，顏色則適合配綠色、白色、紅色等，襯托花器的典雅潔淨。陶土的溫潤能讓人放鬆紓壓，產生更多好奇與想像空間，花器也可倒放使用，作為小燭臺、擺飾品，增添空間的溫暖與人味。

米果罐

玻璃

 原先用以盛裝日本國民美食的米果罐，讓嶺貴子想起兒時，雜貨店老闆伸手入罐拿米果的回憶畫面。玻璃材質最迷人之處在於其透明特質，能一覽罐內風景，不受限植物僅能插放超過花器外，內部空間也是一方天地。運用米果藏身罐中的原理，嶺貴子也創作了一款，隱身在玻璃罐中的溫室小花園，天頂之下，也能藉由透明之器360度呈現花材性格。

玻璃花器

玻璃

 玻璃材質與普普風流線的花樣，讓嶺貴子一眼就愛上。深覺像極了滿是糖果的繽紛甜蜜，能成為空間點綴的亮點。因為花器圖樣已足夠繽紛飽和，具有強烈視覺特色，選擇植物時更需小心處理，其半透明、微微反光設計，圖樣張力強，最適合搭配仙人掌、多肉等具分量感的植物，花器與植物間才能互相平衡，不失焦於其中一方。

撰文—葉承享　攝影—Evan Lin

日常，就是最迷人的觸感

沈 東 寧

Shen, Tong Ning

| 陶　藝　家 |

原以繪畫為其創作方向，偶然體會陶藝之美後，便向臺灣陶藝家邱煥堂學習陶藝技巧，從此開始了自己的陶藝之路。國際化的創作語彙，兼具了傳統與現代兩種面貌，曾獲得第一屆陶藝雙年展銅牌獎、第二屆陶藝雙年展金牌獎，以及臺北縣美展陶藝類第一名等多項殊榮。目前隱居在新竹鄉間，過自己的悠悠生活。

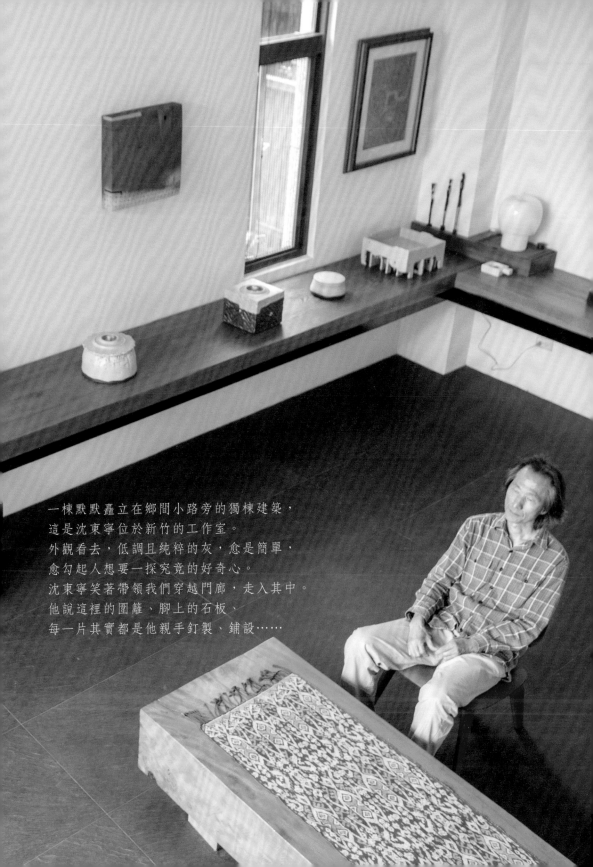

一棟默默矗立在鄉間小路旁的獨棟建築，
這是沈東寧位於新竹的工作室。
外觀看去，低調且純粹的灰，愈是簡單，
愈勾起人想要一探究竟的好奇心。
沈東寧笑著帶領我們穿越門廊，走入其中。
他說這裡的圍籬、腳上的石板、
每一片其實都是他親手釘製、鋪設……

捏塑，是一種純粹的快樂

畢業於新竹師專美術科的沈東寧，原本學習的是平面繪畫。畢業後，為了償還公費的學費補助，他進入校園教書。在這段期間，他開始學習陶藝技巧，之後更分期付款買了個中古窯，一頭栽入陶藝創作的世界。會從平面轉向立體，一個主要的原因，就是「陶是個太有趣的東西」。

陶的原料就是泥土，對沈東寧來說，泥土是一種非常自由的材料，也象徵了過往的生活。「我們小時候不像現在，鄉下的孩子都會玩泥土、控窯，烤地瓜吃啊。」雙手觸摸泥土的感覺，對沈東寧來說再自然不過，也像是童年記憶的召喚，回到一種簡單、熟悉的生活經驗。

或許因為經歷過那個時代，有這樣的生活經驗，所以會覺得土是一種很容易親近的材料。「泥土，當它溼潤的時候，便會柔軟，可以隨便捏，趣味性很高。入門也容易，任何人都可以做。一團土只要中間壓出洞，就是容器！」泥土也是所有工藝材

1 ｜ 沈東寧的作品充滿了建築的元素，泥板構築而成的作品，需要精密且理性的規劃。

2 ｜ 沈東寧的工作室也是他的作品，自己畫設計圖，木籬笆自己建，地面上的石磚也是自己鋪設。對他來說，生活各處都能和觸感邂逅。

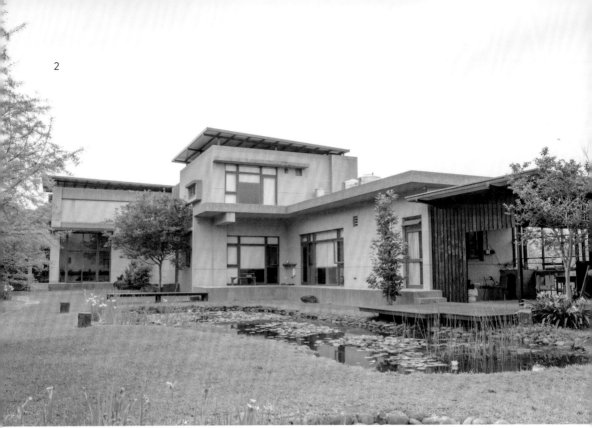

料中，唯一會隨著乾溼程度差異，表現不同質地的材料。

泥土乾燥時，可以自然呈現龜裂的效果，譬如河床乾枯

後，會出現裂痕。而當泥土溼潤時，還可壓印，在表面

加入手工無法表現的特殊質感效果。

▌ 3 ｜所有的創作都是沈東寧一人獨自完成。

▌ 4 ｜手作的生活經驗，也能轉化為沈東寧的創作靈感。泥板上的特殊肌理
　　　便是取自舖設在地上石板的拓印。

有趣的是，面對自由多變的泥土，沈東寧創作時卻恪守著詳細的計畫，有時也會畫出草稿，幫助他構思作品不同部位的造形與位置。沈東寧的作品，常以建築為靈感，泥土因而被壓製成板狀，一片一片地黏貼，建構出作品的結構感。

因此，在創作中需要注意很多細節，首先需要將泥土壓成土板，靜置等待乾燥。要達到需要的乾度，還需要考慮時間與天氣的因素。如果天氣很差，一直不乾，則需要用火烤。在等待乾燥的過程中，還需要裁切成適當的大小，直到每一片的乾濕程度都接近，才能順利接合。

而在組合時，也需要考慮角度，45度或60度，以泥漿作膠，建構作品的樣貌。為了避免影響作品的乾溼度，大熱天也無法吹冷氣，光是組合，往往就超過八個小時。而當坏體製作完成，還需要經過燒窯這道不確定因素的終極考驗。而在這段漫長的過程中，許多作品最後燒出的效果，卻也未必都能盡如人意。對沈東寧來說，好的作品，必定需要計畫與努力，無法隨興而至。

▍ 1 │ 釉面上細微的開片，類冰似玉的玻璃質感，
這些都是青瓷迷人的原因。
2 │ 探討簡約、粗獷、純粹的質感，則是沈東
寧的另一種作品面向。

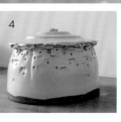

主觀，也不主觀

「我看不懂。」

沈東寧說，常會有朋友，告訴他不知如何欣賞陶藝作品。他總覺得未必要在第一眼就看懂複雜的內涵。「對欣賞者而言，看見一個東西的心情，應該是單純的，就是你喜不喜歡？」

大眾往往誤解，造形愈特別的作品，就是藝術。但對美的感觸，其實要回到直覺。先問自己喜不喜歡，再去思考，為什麼喜歡？是對它表達的內涵有所共鳴，或是純粹喜歡它的形式？可能是因為它的形狀很有趣，可以是因為它的顏色很漂亮，也可以是因為它很好使用。

欣賞，只要個人喜歡，就夠了。作品的高下優劣，就讓收藏家與藝術評論家去傷腦筋吧。就像買衣服一樣，只要喜歡，負擔的起。每個人都可以在生活中發現屬於自己的微觀之美。

▌ 3 │ 宛如冰層碎裂，層層堆疊的冰裂紋效果。
 4 │ 以建築為靈感製成的容器，外型既像城堡，也像遊牧民族
 的蒙古包。
 5 │ 如何表現複雜的建築，是很困難的挑戰，泥板長寬與乾溼
 度的掌握，都需要精準的規劃。

以前沒有電視、電玩，
鄉下孩子只能在自己生活的地方遊玩，
我生活的地方，就有很大的土地、很多的泥土，
可以說這個材料就等於是我的生活。

清晨與愛犬散步回家後，沈東寧泡茶用的，便是自己親手捏製的茶壺，茶葉則保存在櫻花樹皮製成的茶葉罐；作品展示間裡的多把設計名椅，是他每日都會使用的家具。看著工作室內的大量設計物品，以及手作痕跡，沈東寧笑著對我們說：「我這人就是興趣很廣泛。」

自製樟木桌

木

除了喜歡陶、喜歡設計，沈東寧也喜歡木工。這是沈東寧 30 年前親手製作的木桌。沈東寧從民藝店找到一張美麗的老屋舊門板，用了半天時間，將它做成木桌，外觀上還能夠看見當時門軸的痕跡。由於年代久遠，他將部分腐爛的部位清除後，做成一張桌子，桌面中央並加入簍空設計方便收納，存放著太太的畫筆與素描簿。經過三十年，這張桌子依舊完好耐用，時間反而替它加入更多成熟的韻味。

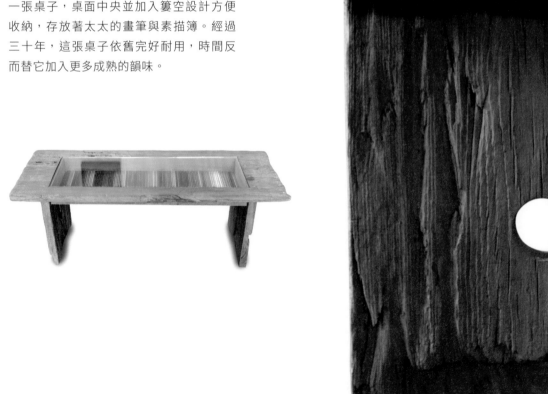

About
My Goods

茶壺

陶

兩個茶壺是沈東寧常使用的茶壺，也
都是他的作品，一個是青瓷，另個則
是使用化妝土燒製。沈東寧喜歡青瓷
的釉色，也常在他的作品中表現此種
色彩。青瓷帶有一種沉靜感，質地溫
和，卻也揉和了一點神祕的氣息。使
用化妝土燒製的茶壺，則表現了不同
的風格，因不是釉，也不具光澤感，
表面並加入黃金的點綴。沈東寧喜歡
簡潔，這點也體現於他的創作。不論
是優雅或粗糙的質地，「簡潔」就是
沈東寧的創作語彙。

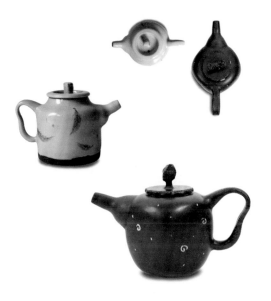

7 號椅

木

沈東寧收藏了多把設計椅，其中這張
丹麥設計師 Arne Jacobsen 的 7 號椅，
便是世界知名設計椅中的經典之一。
在 50 年代，為了讓家具平價化，往往
使用多層不同種類的薄木片上膠，層
層堆疊黏合後壓製的「夾板」作為椅
背。夾板相對堅固耐用，支撐力強。
當時採用這樣的作法，是為了大量生
產，同時降低價格，但是到了現在，
設計椅反而變得更加昂貴，不再是當
年平價化的定位了。即便只是日常應
用的家具，如能在材質與工法的基礎
上，加入更多造形、力學結構，與尺
寸輕重的細節考量，相信使用者也一
定能夠感受到設計的價值。

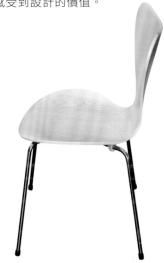

PART

2

Exploring
the Artisanal Idealism
of the Touch

探訪觸感的
工藝唯心論

承載生活的
土地謳歌

當指縫被細膩填滿，
掌心撫摸的，卻是恢弘的痕跡。
因為太過熟悉，反而容易忘記，
土地，其實具有承載萬物的力量。

青瓷與磨石子的山峰一層接著一層，
藝術職人也一山越過一山，不斷挑戰。
新的山巔更有著不同的風景等待他們。

「家」的樣貌。

陳柏言

磨石子和青瓷都帶給我「家」的感受，而牠們又是如此不同。

地方飾物將磨石子和花磚質材材拼貼，讓我想起港鎮老家三合院的地板，總是在南風起時，覆上一層薄薄的沙；或者暴雨過後的下午，我和年邁的外曾祖母往深山走去，沿著古老河川撿拾漂流木，那沁涼的山風、溪水和石頭的觸感。或者更久遠，更久遠的童年，那地處偏遠的山村，大人們全上田裡工作，惟我一人守著家屋，還有那條不久後將死去的忠誠老狗──有些寂寞，卻又無比溫暖的光暈。磨石子原是建物的素材，經過師傅的打磨改造，賦予牠們色澤與形狀，意義和圖示，進而製作成精巧的筷架、別針和耳環等等，彷彿人們使用與披戴的是「家」的局部。地方飾物亦推出「琺瑯小房子」系列作品，為新婚夫婦訂作家屋別針，讓新人們能將「家」配掛在身上。我想，那正意味著來自這塊土地的祝福，亦是一種許諾：交織著粗礦和細緻，輕巧和厚實，不也是「家」的隱喻嗎？

而青瓷所展示的，則是「家」的另一種面貌。它典雅，帶有傳統文化中「美」的深厚底蘊；它如此安靜，暖暖含光，彷彿清朗無雲的夜空，有銀河款款流動。它如此的輕盈凜冽，卻讓人感覺創作者全神貫注所形塑的堅毅。欣賞、觸摸著青瓷的杯身，總讓我想起父親。父親是個警察，從小對我們兄弟的管教甚嚴，彼此也很難有什麼情感上的交流。因此，孩時的我總喜愛父親取出茶具泡茶，那是我記憶之中，父親最溫柔、亦最體貼的時刻。父親會坐在沙發椅上（靠近熱水壺的位置是他的專屬座位），行禮如儀的擺妥茶具，一邊翻閱報紙，一邊等

45 · 44

待熱水沸騰。他取壺與斟水的手，也是他作爲警察持槍的手，在此刻卻彷彿流洩著一股隱藏的韻。父親用的杯子，幾乎都是青瓷材質，並沒有辦法阻絕熱茶的溫度。但我喜歡那樣直透的燙，我得將小巧的杯身端在掌心，再慢慢啜飲，彷彿那就是父親不言卻燙手的心。喝茶的時候，我們並不會有多少交談，就彷彿青瓷的沉穩質地，靜靜訴說著一種清澈的關切——那麼日常的時刻，多年後回想起來，卻能感覺幸福。

在這個資本主義大量機械複製商品的年代，工藝爲我們召回了生命的靈光。它可能緩慢、低調，亦無法爲藝術家賺錢，卻持守了人們對於美的渴望——甚至可以說，一種生而爲人的尊嚴。磨石和青瓷原都來自泥巴、生成於土地，經過師傅的巧手，被賦予了曲折的情感和意義；彷彿「家」與土地，永遠不可能分離。家屋空間讓人們得以安居，而磨石和青瓷的工藝，則提供了我們安頓身心的寄託，以及對於理想的「家」的擘劃與思考。

陳柏言

新銳小說家。作品多以高屏地區的鄉鎮爲靈感題材。其對於尋常生活中的庶民情感與宗教情懷的深刻觀察，也開創了新生代鄉土題材的寫作視野。

青瓷純粹淨如鏡，
似脂溫潤融入生活

撰文—紀廷儒　攝影— PJ Wang

CELADON
..........
青瓷

1

蘇 保 在

Su, Bao Zai

| 陶 藝 家 |

舀取歷史長河中「青瓷」美的元素，澆灌於當代瓷器創作豐富的
藝術園地中，蘇保在不只傳承過往技術，更進一步融入了當代美
感精髓，以「生活」為依歸，拉塑出自我主觀追求「美」該有的
傳世樣貌。

「竹密不妨流水過，山高豈礙白雲飛。」
此句禪宗偈語，是蘇保在切身實踐的座右銘。
跳脫出物本身的框架限制，談何容易，
但求一顆體貼、真摯的心，融入生活便是。

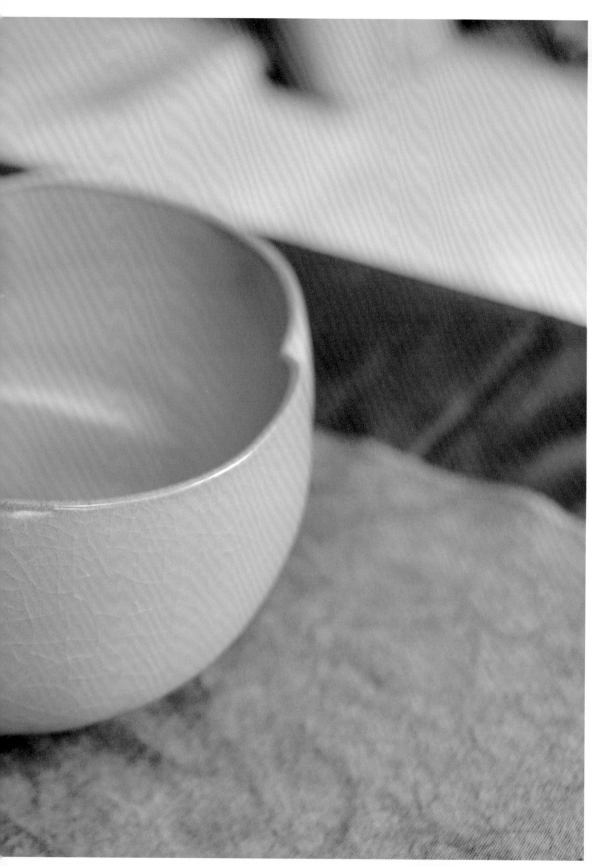

中學時期便開始接受藝術訓練，大學時潛心西畫，探索文化脈絡的這段過程中，蘇保在試著用更宏觀的角度，去看待自己的創作，身為一個藝術工作者，會希望自己的作品被放在什麼位置？面對中西文化邏輯上的不同，創作方法與審美品味的歸屬，終究是創作者不得不面對的大課題。

蘇保在選擇以陶瓷進行創作，便是著迷於它的獨特。從美術史的表現來看，繪畫、雕塑或造形藝術的表現形式，在世界各地都出現了特別且崇高的成就。但是以純粹單一物器為審美品味，譬如還原燒或單色釉的表現形式，卻是其他文化都少見的美學呈現。

其中，蘇保在更愛上了青瓷的質地。青瓷是一種自中國商代流傳至今，長久積累的的文化底蘊。其所獨具的「類玉」質地，在不論視覺或觸覺，都讓人感覺沁涼、平靜，以一種似玉也像冰的姿態，靜靜地存在。純粹的單一物器，其實也是創作者意志與情緒的凝縮。在中華文化中，一直都有把感情思維，投注在物件之中的概念，譬如竹，便是虛心、有節的象徵。對蘇保在來說，青瓷之美，倒也頗有「在涅貴不緇，曖曖內含光」的品味。

蘇保在與青瓷的結緣，要回到 1980 年代，時逢臺灣故宮舉辦南宋官窯特展。

蘇保在參觀展覽後，東方瓷器世界裡如獨角獸一般的官窯青瓷，撩撥心弦，自此成了摯愛。多年的創作經驗，讓蘇保在對於燒造的艱辛了然於心，想要表現出如玉似冰的質地，過程中充滿了挑戰。他轉念一想：「何不加入現代元素，讓今日創作，傳承到未來吧。」

由於學生時期曾接受藝術設計訓練，因此蘇保在的創作，有很大部分便是奠基於「包浩斯」（Bauhaus）的設計思維。他認為創作不應受到「為藝術而藝術」的限制，如能理解作品在使用者生活中的功能，再試圖達到個人對於美感質地的要求，讓藝術走入每一個人的日常。

取禪宗偈語的「雲白」，畢業後的蘇保在，成立了「雲白天青」工作室，鑽研的可不只宋朝古青瓷，而是借青瓷禪、雅為根基，吸納各領域工藝並落實到創作中。觸碰了哲學層次跌宕的迷人之處，思維似是覺醒，開始撿拾東、西方文化，試著照亮日後的創作之路。

1 │ 密密麻麻的開裂細紋，也是瓷器釉面獨特且饒富趣味的缺陷美。
2 │ 坏體成型後，需要靜置一段時間自然陰乾。

用現在堆疊未來

所有當代的傳統工藝創作者，一定都會思考一個問題，就是傳統工藝，在當代的定位是什麼？而對蘇保在來說，他也曾不斷思索這個問題。只是，傳統與創新，或許不是壁壘分明的兩套邏輯，反而更像連接不同視野的思考稜線，可以一體兩面地同時並存。而要找到其中的最大值，工藝家終究需要面對創作的初衷，我們為什麼而做？我們使用什麼方法創作？所謂的當代，即使執行的是前人所傳的元素，在文化的演進澆灌下，還是可以做出能傳承給「後代」的作品。

就像文學或歌曲的領域，「愛情」與「友情」仍是數千年來最經典的主題，可到現在也從未停歇。功能優先的思維，自然會賦予形態限制，譬如杯子的造形，就註定不像盤子。認知既有限制，再加入設計思維，製作杯子前，便會考量「就口」、「上手」等人因設定。從生活需求的角度導入工藝，創作因此不是模擬兩可的主觀詮釋。

「或許是我對作品要求高，以出窯的良率論，大約百分之五十左右，有時候差了，二、三十的狀況也有遭遇過。」蘇保在的作品，講究薄胎厚釉、紫口鐵定，以一千兩百度以上高溫，配合厚薄直逼蛋殼的深色素胎，多層敷裹釉料；甚至部分作品仿效古代「滿釉支燒」極緻工法，在窯內層層燒製。由於變因複雜，能符合自我品質要求的成品極少。窮盡工法跟材料，想方設法拿捏穠纖合度的平衡，不只是因為外型設定，還包括功能上的考量。

蘇保在說：「以輕、重為例，雖是使用者主觀意識，但上手使用貼近生活的物品，人眼睛看到，內心會直覺預估其大概的重量、得施多少力量去拿它；過重、過輕、跟形體不相襯的量感，使用起來都是不舒服的。」因此製作香道具、茶道具時，他必先自身實踐香道、品茗的流程，咀嚼其中甘美興味，藉此為靈感，設定器型，或先動筆打稿、或直接拉坯塑形，製作出雛態得要先在自己生活中每日應用、無限次檢討微調，最終才落實製作，因為東西做出來不能只是擺著「好看」，還要「好用」。

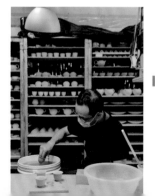

| 1 | 浸釉可以快速地讓坯體表面均勻地染上釉色。
| 2 | 拉坯像是聽唱片，手不動，轆轤動。身體帶動造形，心卻很平靜。
| 3 | 釉面上的小裂紋稱為「開片」，頗具抽象畫般的韻味。

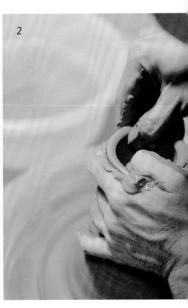

蘇保在認爲，青瓷的入門並不困難，青瓷釉的組成結構單純，只要善用研究資料，創作便能像料理配方一般，成色八九不離十。但若要做出青瓷器的雅緻韻味，並傳遞感動，就不是只有技術達成而已；而是需要積累科學認知、生活中的體驗，以及個人的美感品味，缺一不可。

雖提倡從生活角度切入的工藝作品，但純藝術的創作，卻也不曾放棄。以「城市天空」系列作品爲例，便是將「青瓷」的柔美清淨、傳統到不能再另做解釋的強還原燒釉色，和量體巨碩、線條俐落的陶胎成就了一個目的僅是

「存在」、不帶功能的系列作品。

他總是自我提醒，別落入了「頭要銜命題」的圭臬裡，認真耕耘「當代青瓷」創作，解譯就任由人去說，恪守自己身爲當代工藝創作者對青瓷的理解，總合前人智慧，不畫地自限，以此爲立足點，繼續探索各種工藝領域。

探訪觸感的工藝唯心論

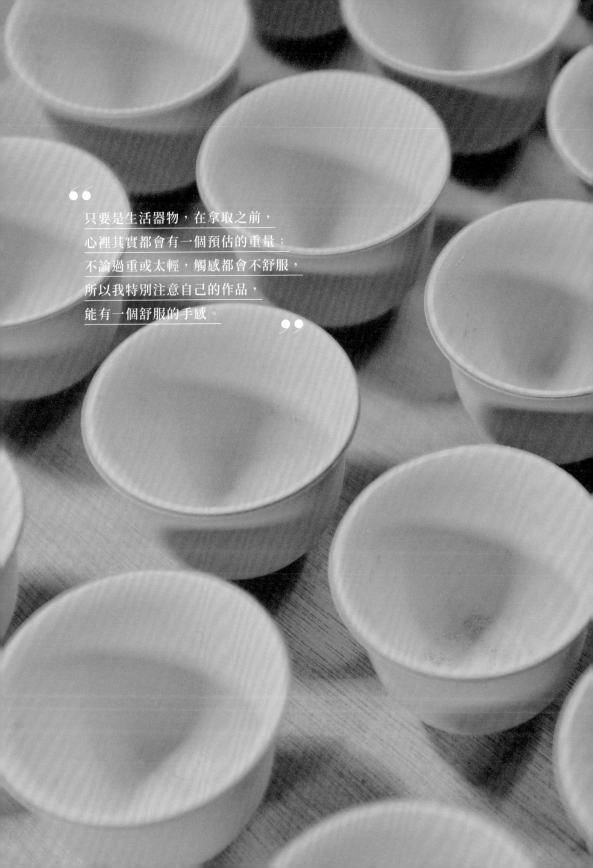

只要是生活器物，在拿取之前，
心裡其實都會有一個預估的重量：
不論過重或太輕，觸感都會不舒服，
所以我特別注意自己的作品，
能有一個舒服的手感。

青瓷。

〔Celadon〕

雨過天青雲破處，者般顏色作將來。

青瓷的美感非常深奧，不同程度的釉色變化，更是它之所以能流傳多年的原因。青瓷之所以能夠表現出優雅的青色，是因為釉藥與燒製方式的變化。同一種釉藥，在「氧化」燒造方式下，顏色會偏琥珀暖黃；但「還原」則可呈現出青藍色，那是因為釉藥裡的「鐵」成分，在不同條件下產生的狀態。

「氧化」燒造，鐵成分氧化如鏽跡，於是成色暖黃，「還原」燒造狀況下，則會與釉藥裡的鋁及其他微量氧化金屬產生反應，產生由綠至藍的美麗色澤，而這就是所謂的青瓷。

也正因為青瓷的釉色往往具有不同光澤，濃淡變化的微觀美，蘇保在對於釉色，更是極為要求。蘇保在偏愛使胎體較薄，因此得以加入多層釉藥，以表現出成色飽和度，同時也不會使得作品手感過重。

簡靜雅素的淡泊之美

（上）

「開片」是陶瓷上很常見的表現。所謂開片，指的是陶瓷表面出現的裂紋。造成裂紋的原因，主要是因為釉料與坯土的膨脹係數有所落差，導致釉層開裂。裂紋原本是一種缺陷，但當工藝家愈來愈能掌握這種技巧，人為的開片反倒成為缺陷美的體現。

（中）

「粉青」像是擦上一層粉，不透明，卻透出淡淡的粉紅色胎土。而此件作品口緣處釉層較薄的地方，也泛著淺淺的褐色，與粉青相互呼應。當胎土中內含的鐵，被釉料溶解，口緣處釉料稍薄處，便可透出此紅褐色，此種現象則被稱為「紫口鐵足」。

（下）

「天青」是傳世宋代汝窯最經典的釉彩，青釉其色如玉，也是「象天之色」。天青一色純淨，自然天成，素面釉器富有簡淨雅淡的格調，並具備現代設計的審美趣味，單純而富有韻味。

撰文—張倫　攝影—Evan Lin

再現昔日樸拙的
沁涼體驗

METALSMITH
金工、磨石子

2

方　姿　涵

Iry Fang

| 地 方 飾 物　主 理 人 |

臺灣新銳珠寶設計師，畢業後自創品牌「地方飾物」，專攻金屬
物件和首飾設計，以自家老房子的建築裝飾為靈感，並曾榮獲
2015 年日本七寶作家協會第 28 屆國際七寶首飾競賽卓越獎。

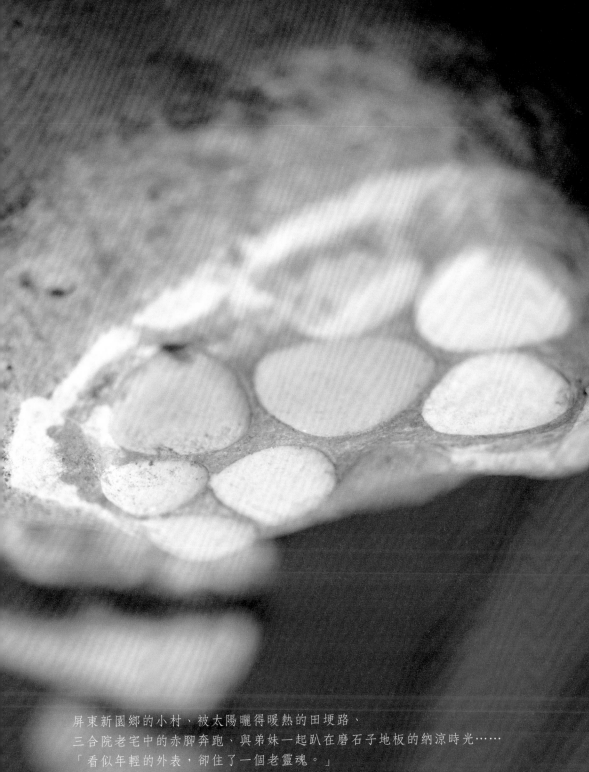

屏東新園鄉的小村、被太陽曬得暖熱的田埂路、
三合院老宅中的赤腳奔跑、與弟妹一起趴在磨石子地板的納涼時光……
「看似年輕的外表，卻住了一個老靈魂。」
原來這些生活的點滴，就是老靈魂的原點。

跟許許多多的南部孩子一樣，大學時期的方姿涵，離開了家鄉，前往新竹就讀藝術與設計學系。大學時期的課程也讓她得以廣泛接觸各種工藝創作，但方姿涵發現，最吸引自己的，其實是金屬的溫度與多變的樣貌。「金屬乍看之下很冷冽，但積熱與散熱快，天氣的變化，配戴位置的不同，都會帶來溫度的差異。」方姿涵認爲金屬是一種極爲細膩的材料，處理前總會帶給人粗獷、工業的感覺：但加工後，又能加入多種變化。金屬的溫度，則是另種細膩，隨著使用與環境的影響，金屬彷彿也具有冷熱等不同表情。

當她前往台南就讀研究所，鄉野的田野氣息，以及隨處可見的美麗老屋，才引導她想起童年熟悉的建築元素，童年生活的記憶與金工創作，開始接上軌跡。方姿涵的創作方向，漸漸從原本懷念的田野世界，聚焦在建築的裝飾。這也讓她想到，老家的建築中一定有更多美麗的細節，值得自己再去追尋。

「我印象很深，室外很炎熱，但室內趴在磨石子地板上，整個人只覺得好冰涼。」小時候總是不穿鞋，在家裡的磨石子地板上跑來跑去，大片的地板不僅是玩樂的場域，還是午睡床。趴在地板玩，視線也拉近了，她還記得磨石子地板上的金屬邊框，仔細看會發現每顆磨石子的大小形狀都不一樣。有些地方被磨損了，有些地方彷彿混入了金屬。當磨石子貼近身體，冷熱的中和與相遇，便是她至今無法遺忘的強烈觸感。

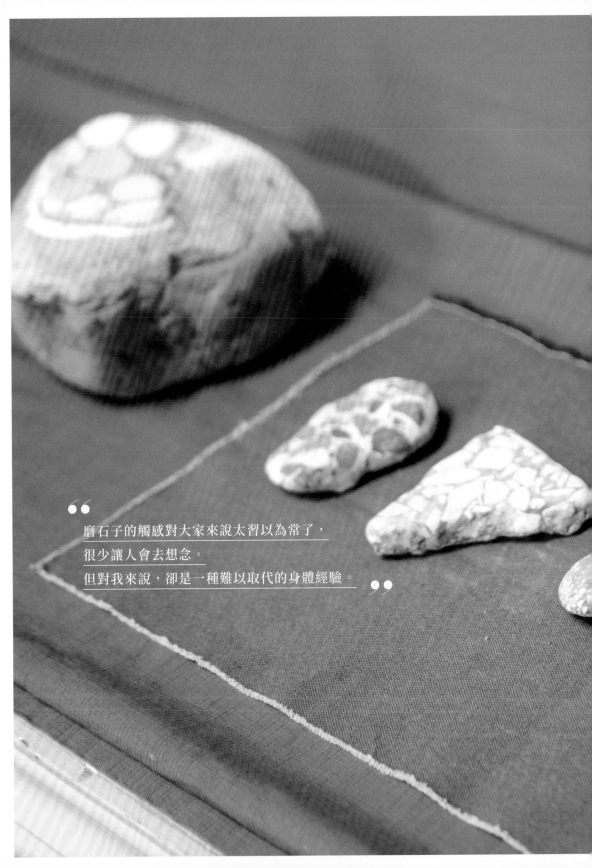

磨石子的觸感對大家來說太習以為常了，
很少讓人會去想念。
但對我來說，卻是一種難以取代的身體經驗。

2014年起，方姿涵陸續創作一系列花磚與磨石子飾品，從原本簡單的幾何黑、灰、白，推展到各種多彩多姿的圖樣，原本作為建築的裝飾，方姿涵將之變化為人的飾品。臺灣的民宅美學深受日治時期建設影響，仿效公共建築大量使用磨石子與花磚，數十年來演變成臺灣特有的街道景觀。對方姿涵來說，自己創作的初衷，並不是想用飾品反映臺灣建築文化。不過透過每次的展覽，與觀眾對談後發現，臺灣雖深受日本文化影響，但磨石子和花磚表現形式，其實在世界各國都有，許多我們習以為常的流行樣式，真正源頭其實來自歐洲。

有次，一位匈牙利學生好奇地問她：「為什麼妳的作品跟我奶奶家的瓷磚很像？連配色也一模一樣？」她聽了十分訝異，接著恍然大悟：「原來，文化裡只要是好的東西，就能夠留下來，甚至可以超越國界、年代。」這樣的跨時空交流無遠弗屆，甚至在不知不覺中影響了她的創作。

1 ｜水族箱中的魚缸底砂，很適合用來模擬磨石子的效果。
2 ｜五顏六色的石材，與首飾結合，充滿了溫潤復古的懷舊風情。
3 ｜在金屬表面填上琺瑯，燒製後便會出現鮮豔斑斕的美麗色彩。
4 ｜工作室裡多件尚未加入色彩與異材質鑲嵌的金屬材質，一件件等待被完成。

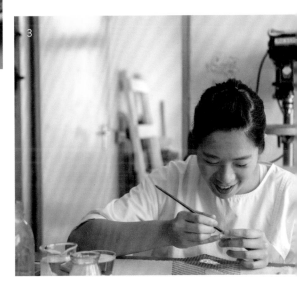

探訪觸感的工藝唯心論

花磚和磨石子是建築物的裝飾元素，飾品則可以看成人體上的點綴，這是它們的共通點。而在建築裝飾的應用上，這些元素也很適合與金屬互為搭配。在金工的邏輯中，金屬往往是主角，但在與花磚、磨石子搭配時，金屬卻成為了配角，不過即便是配角，它在視覺上的辨識度依然很高。

金屬作為配角的必要性，變成一種創作上的趣味。就像貼磁磚，不能沒有切割線。當花磚鑲嵌入金屬邊框，金屬的色澤成為目光停留的焦點，因為有邊框，所以更能讓人感覺到其中的細節。金屬、花磚與磨石子，很容易帶給人冰涼的感覺。但當加入色彩，作為飾品配戴時，回歸身體的觸感接觸，也是方姿涵希望透過作品，傳遞給使用者的配戴體驗。

微縮的趣味

在方姿涵的創作流程中，最花時間的部分其實在於轉化，畢竟建築物的尺度對

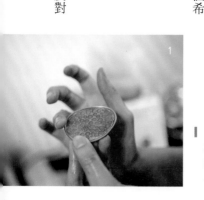

1 │ 以生活經驗為題材，此件首飾的靈感來自浴室的排水孔蓋。
2 │ 琺瑯與金屬的結合，讓作品產生溫潤的對照效果。
3 │ 五顏六色的琺瑯粉是點綴作品色彩的原始面貌。
4 │ 喜歡石材的溫潤觸感，工作室都是方姿涵撿拾的各種小石材。

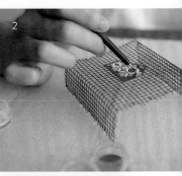

於飾品來說，大小比例非常懸殊，無法直接挪用建築材料進行創作：要選用什麼的材料、以什麼工法創作、如何拿捏大小與比例，都是需要思考的問題。她不斷搜尋生活中所有可以運用的石材，後來發現魚缸裡的造景細石，大小尺寸剛剛好，簡直就像迷你版的建築石料，於是磨石子創作便從此開啟。

磨石子具有石材的分量和溫潤感，方姿涵以調合土鑲嵌多彩細石粒，和建築材料相較之下細緻輕盈很多，更符合飾品的精緻特性；甚至，因為早期的磨石子圖案，都會加上銅線鑲邊，勾勒圖案輪廓，譬如，中藥行地板上就可見到人蔘、蜜蜂、葡萄等圖案。她也將黃銅作為飾品底座或嵌入

表面，幽微呼應傳統美術脈絡。

此外，方姿涵也會使用琺瑯進行創作，由於琺瑯也是一種玻璃色粉的素材，類似花磚表面的釉藥，所以她便想到利用琺瑯模擬花磚晶瑩剔透的質地。

雖然建築材料常給人厚重的感覺，但喚起觀者熟悉感的同時，方姿涵也透過配色，賦予傳統元素年輕的氣息，於是繽紛的琺瑯、油畫等礦物性顏料，便逐一躍入她的創作行列，適度跳脫老房子的舊式語彙，添上幾許這個時代的明亮與輕快。

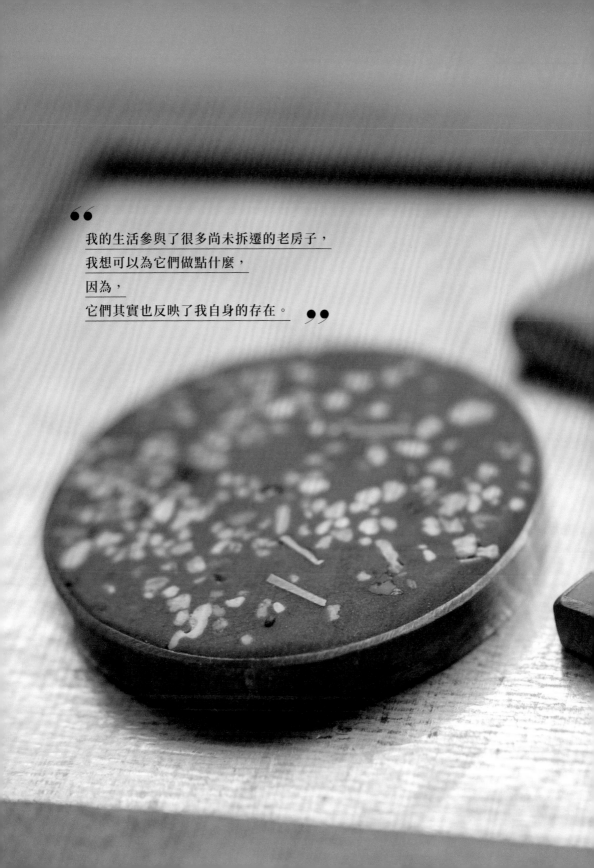

"
我的生活參與了很多尚未拆遷的老房子，
我想可以為它們做點什麼，
因為，
它們其實也反映了我自身的存在。 "

琺瑯
〔Enamel〕

琺瑯其實也是一種玻璃質地的素材，與花磚表面的釉藥類
似，晶瑩剔透的光澤、觸摸起來的溫涼感都類似，利用琺
瑯創作讓人聯想到花磚與磨石子，素材間的意象轉換流暢
自然。

。

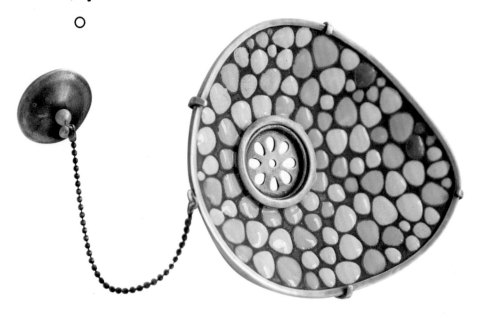

黃銅
〔Brass〕

。

未經電鍍的黃銅會隨著時間自然氧化，如果常常使用則可保持光澤，
這樣的特性忠實反映出與人互動的關係，可說是具有溫度的材質。
一般觀者只覺得方姿涵的磨石子飾品裡出現黃銅有種說不出的熟悉
感，其實這樣的美術脈絡可以追溯至古早常見的磨石子圖案。

磨
石
子。
〔Grindstone〕

磨石子起源自舊時代，充滿了歲月的溫潤感。常民生活裡最常見
的磨石子顏色是白、水藍、青、粉紅、黃，俗稱「五彩石」，這
五種顏色早已深深植入大眾的視覺記憶裡頭。方姿涵使用調合土
鑲嵌細石粒與黃銅，成功復刻磨石子樣貌，且更加細緻輕巧。

花
磚。
〔Tile〕

花磚不但是慢工出細活的產品，而且具有易碎的特質，讓人想細心呵
護與珍惜。在現代社會裡，不管是慢慢製作或欣賞，都能讓我們學習
步調放緩，是其獨有的工藝特色。方姿涵在呈現花磚元素時，仍回到
金工本身，而將花磚樣式視為在金屬載體之上的附著物，利用琺瑯作
為呈現。

覺得「陶瓷」與「磨石子」
適合跟那些材質搭配運用呢？

● 木材吧，但我並未想到如何運用。純粹是喜歡木材的紋理與氣味，光是擺放在一起，都能讓人感到快樂。

..

● 青瓷作品的本質、器型已臻完善圓滿，純粹簡單就很美，另再搭配，就多了。

..

● 我會在街上找靈感！我平常走路都會不自覺地去看路上的建材，我發現每棟建築的磨石子和花磚搭配會不太一樣，即便相同款式，出現在不同地區時，還是會有不同變化。譬如像臺南小吃店裡廁所的拼花磚就特別漂亮，如果這輩子臺灣每家每戶可以打開門來讓我看一遍就好了ＸＤ。

創作時，
通常會在哪找尋靈感呢？

● 我總是在夜晚寫作，大概是在夜裡找靈感的吧～

..

● 認真生活裡的絲絲細微。

..

● 壓克力！其實這些材料都是工業時代的產物，但是拿玻璃和塑料相比，一個是工業時代初期，一個更接近現在，感覺就不同，似乎早期的更予人手工感。我幻想做一個透明的磨石子，把調合土的部分換成非常透明的壓克力，但裡面還是有小石粒，對人的視覺來說就會有新舊的歧異感，這樣很有趣。

承載生活的
土地謳歌

●陳柏言　●蘇保在　●方姿涵

**如果「陶瓷」和「磨石子」，
分別是個人，
你覺得它們會是個什麼樣的人？**

● 「陶」會讓我直覺想起陶淵明：典雅、沉靜，又有一股不與時人同調的傲氣。「磨石子」則大概是竹林七賢中的嵇康吧，豪放中帶有粗獷的詩意。

...

● 我還真沒有過擬人的想法～ 但真要說，我反而覺得青瓷像是莊子，因為道家思維不拘泥於形，世間萬事皆是經由「比對」做出解譯，跟我創作本心契合。

...

● 有點難回答啊，兩者的色彩富有太多變化，如果仔細比較它們的顏色特質，看起來就是不一樣。磨石子因為是多彩的石材，我覺得會很像風趣又內斂的紳士；補充一下花磚，玻璃釉藥般的透亮質地，讓我覺得花磚會是很有想法和韻味的女生。

**如果一句話詮釋各自的創作之美，
會是？**

● 讓人重新想起對於土地的喜愛與敬重。

...

● 我想到清朗澄明的「爽」，因為青瓷存在本質單純、無需贅言將之複雜化論述。

...

● 它對一般人來說可能只是地上踩的東西，但對我來說就是我的寶石，因為我童年時期常在磨石子地上玩耍，或在花磚浴缸裡玩水。

**觸摸時的感受，
會讓你想到什麼？**

● 觸摸「陶」和「磨石子」都讓我想起水：前者是湧泉，後者是溪水。

...

● 如玉似冰、盤撫玉石的感觸。

...

● 馬上想到小時候老家三合院的場景，我還是幼兒時曾經用臉去貼過磁磚，哈哈哈！（大笑）

層層相疊、包覆、纏繞，
大量，才能堆集成群。
因為如此，穿梭之間，
才能凝聚出最美的樣子。

邂逅交錯
之美

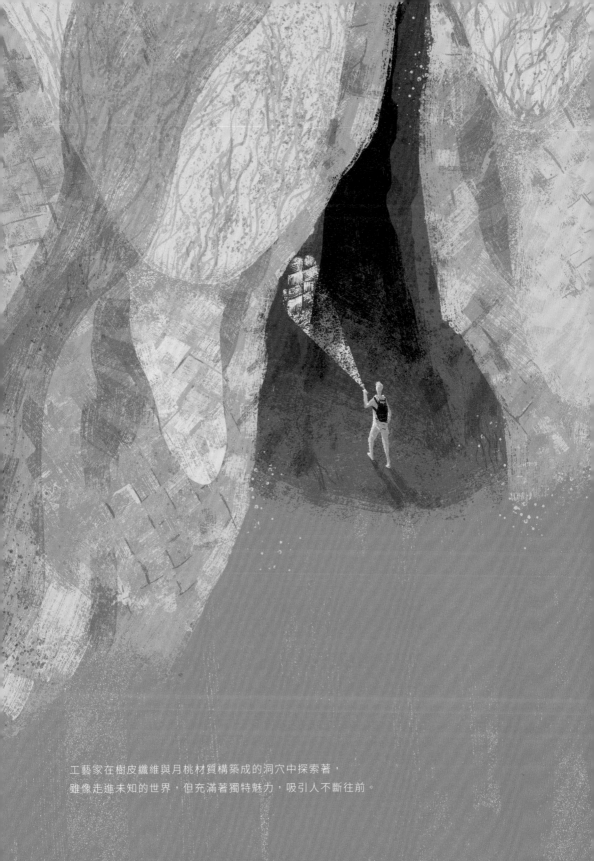

工藝家在樹皮纖維與月桃材質構築成的洞穴中探索著，
雖像走進未知的世界，但充滿著獨特魅力，吸引人不斷往前。

在不知情的小徑中

逢見。

崔舜華

在一座山的前徑上曾經看過月桃，花色乳白如月光，像月色滿夜的晚光結成的顆狀的花苞，緊密地繫成一捧。葉子是細長而濃綠的，葉鞘堅韌，而有滑順手感，極富彈性。《開寶本草》稱月桃為草荳蔻：「草荳蔻今嶺南皆有之。苗似蘆，其葉似山薑、杜若輩，根似高良薑。二月開花作穗房，生於莖下，嫩葉卷之而生，初如芙蓉花，微紅，穗頭深紅色，其葉漸展，花漸出，而色漸淡，亦有黃白色者。」

月桃生於南，山溪低處，想來是性喜燥熱的。月桃花雖然美而富態，但那葉的紋理與彈韌對於日常來說則更具作用。將葉鞘抽剝出來後，曬乾，原本鬱綠的鞘體便膻下纖維本身的米白色，編作的器皿、手籃、小桶，體質堅固而秀麗，表面皆泛著淡雅的銀色光澤，彷彿將月亮的靈魂也織了進去似的。

若是看得見月桃，附近通常也可以尋得著構樹。無論花朵與皮紋，構樹皆呈現出其獨特的氣派大度。李時珍《本草綱目》寫道：「按許慎《說文》言楮，穀乃一種也，不必分別，惟辨雌雄耳。雄者皮斑而葉無椏叉，三月開花成長穗，如柳花狀，不結實，歉年人採花食之。雌者皮白而葉有椏叉，亦開碎花，結實如楊梅。半熟時水澡去子，蜜煎作果食。二種樹並易生，葉多澀毛。」

構樹的花朵如垂柳，結構纖細，色澤米白。若逢上果熟，豔紅的果實串結如彩球，特別

招致蜂蝶的偏愛。除了蟲蝶，以前若逢歉收貧年，還可以採構樹的花穗、川燙、醃漬或油炸，不僅可供果腹，聽說滋味更是鮮美，引人垂涎。

構樹的樹皮則尤其堅韌，紋理蜿蜒的表皮，就像袖珍的山林輿圖，彷彿可以於其上辨認出方才路過的山徑、走過的石階、穿過的岩縫。若是閉上雙眼，以指腹細細撫摩，便能感覺到時光在樹皮表層所鑿刻下的痕跡，那細小而綿長的溝壑，曾承接過長年的陣雨、陽光、霧露，曾供無數的手暫時地歇靠，而吸收了採樹人與捕獵者的汗水與眼淚。

將樹皮剝下後，經過反覆的淘洗、一再的捶打與晾曬，一張張樹皮顏色轉為雪白，纖維的紋路細緻而清楚。再以顏料浸染，讓表面纖維張開嘴孔，吸吮各種世間顏色。若染藍，便似蔚藍海水緩緩浸透雪色的沙灘；若染黃，便似初夏日光慢慢地步入清潔的大地；若染綠，便似四月春色悄悄地攀上純潔的枝椏；若染紅，便似野女郎的裙裾恣意地覆上情人的胸膛……。

若你走山，在不知情的小徑中，逢見了它們，或可以暫且停駐攀山人的步伐，稍微觸一觸、觀一觀那花葉與枝果的理路，其中，也許隱藏著行經一座山林的祕密渠道。

崔舜華

1985 年冬日生。政大中文所畢業。著有詩集《波麗露》（2013）、《你是我背上最明亮的廢墟》（2014）、《婀薄神》（2017）。

編織——一段療癒且淨化的儀式

撰文—林佩君　攝影—侯方達

FIBER
..........
纖維

3

陳 淑 燕

Chen , Shu Yen

| 纖 維 藝 術 家 |

臺東鹿野出生，現居花蓮東海岸的陳淑燕。樹皮布、手工紙、植物染、竹藤纖維是她鍾愛，並以之變化創作的內涵。除了推廣生活美學與教學，創作是她探索自然、環境以及內在生命的方法之一。

陽光高掛的午後，隔著台 11 線與湛藍太平洋相對望，
陳淑燕十多年前選擇落腳東海岸，
吸引她的，是對土地與生活的熱愛，
以及無所不在的浪濤樂音……

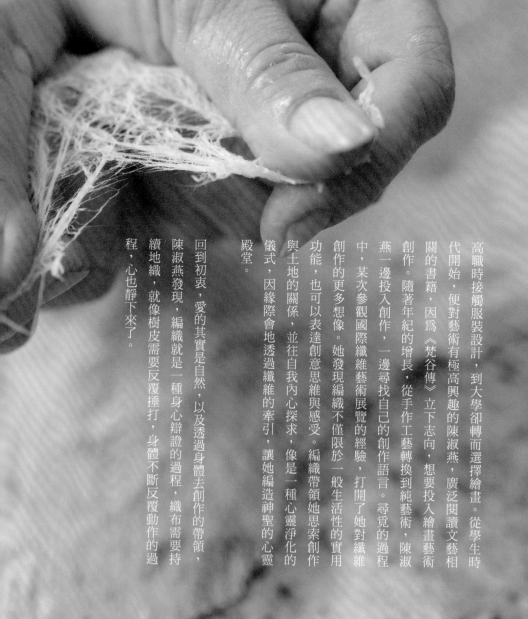

高職時接觸服裝設計，到大學卻轉而選擇繪畫。從學生時代開始，便對藝術有極高興趣的陳淑燕，廣泛閱讀文藝相關的書籍，因為《梵谷傳》立下志向，想要投入繪畫藝術創作。隨著年紀的增長，從手作工藝轉換到純藝術，陳淑燕一邊投入創作，一邊尋找自己的創作語言。尋覓的過程中，某次參觀國際纖維藝術展覽的經驗，打開了她對纖維創作的更多想像。她發現編織不僅限於一般生活性的實用功能，也可以表達創意思維與感受。編織帶領她思索創作與土地的關係，並往自我內心探求，像是一種心靈淨化的儀式，因緣際會地透過纖維的牽引，讓她編造神聖的心靈殿堂。

回到初衷，愛的其實是自然，以及透過身體去創作的帶領，陳淑燕發現，編織就是一種身心辯證的過程，織布需要持續地織，就像樹皮需要反覆捶打，身體不斷反覆動作的過程，心也靜下來了。

> 自然素材是一種很奇妙的材料，
> 觸摸的時候，很自然會感覺溫潤、平靜。
> 對我來說，更感覺到的，
> 是內在原始自然能量的呼喚。

重複性的動作其實是種療癒，背後藏著更深的連結。它是一段慢的創作過程，關係著人的身體，以及自我的覺知。所以她喜歡用纖維，更愛用自然素材創作，因爲自然材料的活性變化，更讓她有源源不絕的創作活泉。

畢業於國立藝專美術科的陳淑燕，研究所進入南藝大纖維組深造，集過往服裝刺繡、繪畫藝術的經驗，學院教育讓她理解何謂藝術的骨，而臺灣各地原住民部落的行旅，豐滿了她藝術的肉。2002年底，當時噶瑪蘭族成爲國內第十一個官方認定的原住民族，爲了讓社會大眾更加了解噶瑪蘭族被忽略的歷史，新社部落的噶瑪蘭族人自主發起了文化復興運動，積極推廣傳統文化工藝的保存。

在這段期間，透過友人的邀請，陳淑燕走入新社，接下香蕉絲工坊的研發工作，相隔數年成立「光織屋——巴特虹岸手作坊」。踏入花蓮縣豐濱鄉新社村，一待就是十多年，陳淑燕與當地噶瑪蘭族人合作，尋找纖維創作與土地最美的連結。「想要來盡自己的力量，或許可以把這個部落變成染織村，讓原來的生活變成未來的生活。」她淡淡地說，這是夢想，也許是很傻的想法。然而，夢想是成就一切的動力，在找到所愛的創作語言之後，有光的地方，就是他們前進的方向。

走進陳淑燕的工作室，工作室裡擺放了多個複合媒材創作的燈具，巧妙地利用竹子固有的特性與造形，結合樹皮布，釋放著奇異的寧靜魔力。在這個空間裡，我們發現材料對於她，是一種與作品對話的路徑，透過手藝人的時間與用心，呈現作品內在的生命力。

陳淑燕的創作，會從生活環境中的既有物件去思考，如何用可能的素材完成。「我會從它（素材）本身的可能性，看出可能，長出想法，再透過處

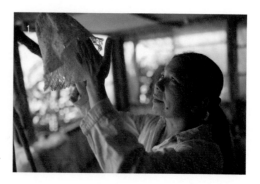

1 ｜ 看似柔軟的樹皮布，其實是透過千錘百鍊而來。
2 ｜ 各種植物染色、不同紋路質感的樹皮布。
3 ｜ 當樹皮布成為燈飾，點燈的同時，空間中瞬間罩上了一層光線與紋理的奇幻氛圍。

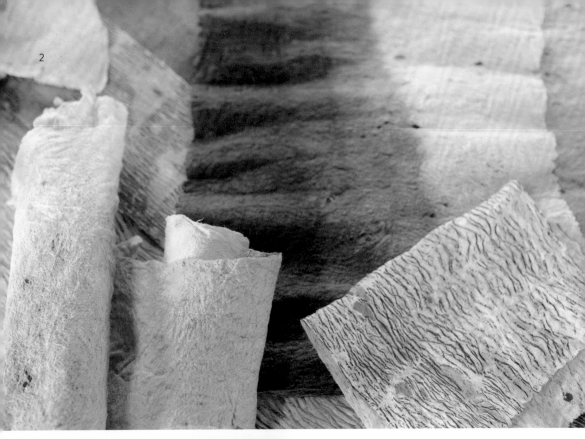

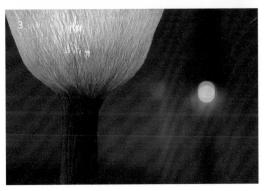

理的過程，看到更多可能。」仔細端詳燈具的模樣，似曾相識。原來，這是取自噶瑪蘭族人魚筌（sanku）的造形加以改造設計，本來是拿來捕魚的工具，巧手轉變成一個帶著禪意的燈具。

中心結構的竹子是以一體成形的原則完成，與噶瑪蘭族人製作魚筌時的手法相仿，「要做到一體成形，對材質本身必須很了解，處理工法夠熟練才做得好。」透過靜心與物件對話，加上一點巧思，在未全然破壞原型的狀態下，保留傳統工藝技法，開展物件的另一種生活美學。

探訪觸感的工藝唯心論

磨練是為了變得柔軟

自然材質最吸引陳淑燕的地方，在於它能夠帶給人溫潤、安定的感受，和誘發內在生命的想像。陳淑燕創作時最常運用的樹皮「布」，觸感便跟原來的完全不同。樹皮的外觀與觸感，都有一種堅硬的感覺。但當樹皮被脫下，再經過捶打，樹皮的纖維被敲鬆了，它會漸漸呈現紗網狀，可以摸到裡面交織的纖維在延伸，手感也從原本的堅硬，逐漸變得鬆軟。

樹的年紀也有差別，老樹的纖維比較粗，纖維孔洞也較大，所以敲打出來的樹皮布高低落差大，層次感更立體。老樹的樹皮布較厚，密度也比較高，有點像皮革。把纖維敲開時，因為延展性差，樹皮可能會斷裂，觸感倒有點像魷魚絲。

年輕嫩樹，做成的樹皮布，觸感就像嬰兒的皮膚，非常柔軟細緻，就像剛編織好的網布，表面上可以看到綿密交織的纖維。如果持續不斷敲打，讓纖維延展，甚至可以打出類似紗的質感，而且纖維還會薄得像是蟬翼般透明。經過敲打，樹

1 ｜ 自由交織的纖維美感，也是其他材料都無法表現的線條之美。
2 ｜ 素樸柔軟的樹皮布很適合草木染色，也可以加工塑造立體造形。
3 ｜ 由竹藤編魚筌延伸創作的流線造形，外層可包覆樹皮布，變幻光影效果。

皮就會變成布。就像人的皮膚，它也有鬆緊粗細等不同的質地。

新社的藝術薩滿

陳淑燕偏愛一體成形的無限可能，特別是樹皮布，在她手中出現嶄新的創意，以一體成形的方式，綻放成一朵朵美麗的樹皮花。「整枝樹枝拿來搥打，愈敲愈鬆，中間枝幹去掉後，樹皮乾燥後便會固定。」狀似百合的樹皮花，可含羞，可綻放：保留樹皮深褐色的表皮又是另一種樣貌，年輕或老邁的樹皮也因為纖維緊密度不同，成為表現應用的手法之一。

局部技法的延伸，往往能帶來新的可能。對陳淑燕來說，這些年在新社的創作，彷彿也讓她領悟了某種對於生命的定見。「彼此有空隙，才會有交流的可能。」

如同經過搥打的樹皮，「錘鍊」愈久愈柔軟，纖維愈鬆放，愈容易與其它媒材完美結合。人心如果能夠打破一切既有定見，與環境五感交融，生命應該也具有無限延展的可能吧。看著這些透過不斷敲打延伸做成的作品，我們好奇，或許陳淑燕就像是個神祕的魔法祭師，創作則是她療癒和影響世界的儀式。

> 部落文化給我很大的啟發和感動，
> 但感受到這些文化正在這個時代中流失，
> 想要做一些事，
> 也想實踐和土地更有關聯的創作語言。

樹皮布

〔Bark Cloth〕

大自然的禮物，代代傳承的古老歷史

樹皮布，顧名思義，是一種無須透過紡織，以植物的樹皮為原料，並經過無數敲打而成的布。樹皮布的使用，與其說是技術，更像是一種古老文化的體現。在臺灣，樹皮衣是原住民們最早出現的衣飾，舉凡阿美族、卑南族、排灣族等，都懂得以樹皮布來製作衣褲禦寒並保護肌膚。

在那個物質不足的時代，樹皮布就是人類善用自然資源的表現，也是傳統工藝技術運用的先鋒。樹皮布的製作，非常辛苦，需要投入許多心力，為了使堅韌的樹皮柔軟延展，更需要不斷地敲打，形塑樹皮纖維由硬到軟，從粗獷到細緻的質地轉變。

樹皮布的素材，通常以臺灣原生植物「構樹」為主，年輕構樹的纖維細緻，有彈性，老的構樹纖維偏粗，不平整且彈性低。對於原住民而言，採集樹皮布的材料，其實包含著看待自然的世界觀。適當的疏伐老樹，新芽才有空間冒出，人作為天地的生命之一，去攪動環境產生親密互動，也是自然活化的過程。

天地孕育的堅實強韌

（上）

筆直而沒有長側枝的樹幹，是理想的構樹材料，做成樹皮布也不會有破洞。特別是年輕嫩樹做成的樹皮布，經過處理後的樹皮觸感柔軟細緻，甚至可以看見、觸摸交織的纖維。

（中）

就像線材、棉布一樣，樹皮布也可以染色。進行樹皮布染色時，透過浸泡的深度，和布的傾斜度，就可以變化纖維表面的效果。浸泡的時間愈長，樹皮布浸入的染劑更深，色彩自然更濃郁。

（下）

保留一部分的樹幹，另部分則製成「樹皮花」造形的燈具。當樹皮被取出後，透過不斷地捶打，直到纖維變薄，接著可塑出花朵般的造形，中央的凹陷處可置放燈具。近看具有似絲如縷的輕薄質地，遠看時卻又能表現出如同玻璃般透光輕盈的質地。

細膩的力量，
用日常交織出生活的韌性

撰文—林佩君　攝影—侯方達

SHELL-FLOWER
..........
月桃

4

黃 芳 琪

Huang, Fang Ci

| 月桃戲工作室負責人 |

熱愛南島文化，並多次深入部落且拜訪耆老，學習月桃葉鞘的處理，以及傳統月桃編法。黃芳琪從月桃看見生活的痕跡，因此從桃園移住花蓮，只為了再現值得紀錄的文化與工藝。

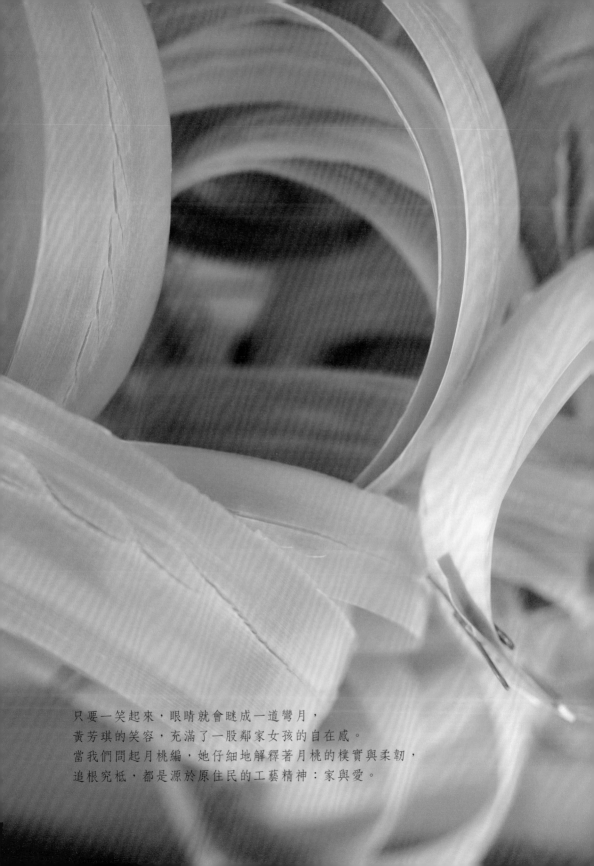

只要一笑起來，眼睛就會瞇成一道彎月，
黃芳琪的笑容，充滿了一股鄰家女孩的自在感。
當我們問起月桃編，她仔細地解釋著月桃的樸實與柔韌，
追根究柢，都是源於原住民的工藝精神：家與愛。

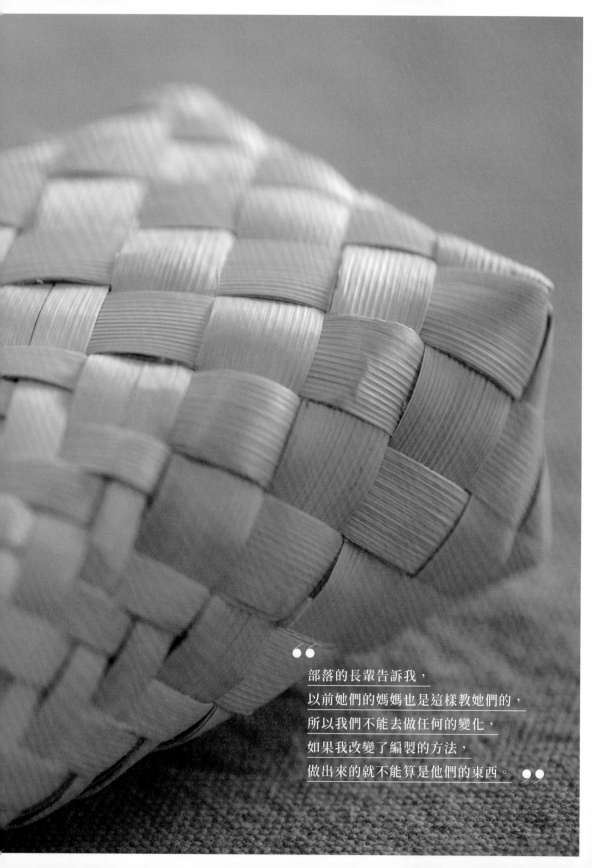

"
部落的長輩告訴我，
以前她們的媽媽也是這樣教她們的，
所以我們不能去做任何的變化，
如果我改變了編製的方法，
做出來的就不能算是他們的東西。"

月桃——對於部落來說，是種家家戶戶必備，從小看到大，甚至從小就學會怎麼編的材料。

月桃編一直以來，都是製作居家物件的必須，舉凡蓆子、提包、收納盒或是提籃，由葉鞘搭建起的黃色平面，在生活中的不同角落，建築了部落日常生活的樣貌。從這個意義上來看，與其把月桃視爲一種材料，它反而更像是一種日日都可摸觸，且會被使用的文化。

也因月桃在原住民文化中，具有非常重要的意義，黃芳琪在以月桃編進行創作時，也一直遵循著部落長輩們的叮嚀，完全奠基於生活實用功能上的應用，遵循部落傳統，偶爾以不違背傳統的原則，再加入些許變化裝飾。

黃芳琪在學生時代接觸社區總體營造課程，以參與觀察法進行研究，那時她選擇魯凱族部落深入田調，而本於參與觀察法，她便跟著部落居民一起生活，當時她看見家家戶戶都會月桃編，媽媽們都在做，便跟著旁邊一起做。「調查期間發現，月桃編這個技藝是魯凱族女生一定要會的技藝。長輩告訴我，自己家裡的東西，一定要自己會做。如果不會做，家裡的孩子們就沒有東西可以用，很可憐。」原住民的傳統文化裡，一個家要用的生活用品，舉凡睡覺用的蓆子、裝物品用的籃子或提包，都是靠媽媽的雙手編成，月桃編製是與生活緊密結合的工藝，一切都是為了家人，源於對家人的愛。

她前後深入高雄多納和屏東好茶的魯凱族和排灣族部落，向原住民學習文化與工藝技術，與月桃相處的日子多了，更在網路上開立部落格分享月桃學習心得。當黃芳琪完成論文之後，她還是繼續編製，也興起正式成立工作室的念頭。

從接觸到正式投入成為工藝家，黃芳琪一路走來已經十多個年頭，她對月桃的喜愛有增無減，總是默默地遵從部落老人家的諄諄囑咐，編製月桃。取名「月桃戲」的工作室，意味「一場由月桃開始的遊戲」。

1 ｜趁著陽光，將月桃葉曬乾，是創作前必要的前置作業。
2 ｜黃芳琪的工作室，曬著各式天然纖維。來自自然中的不同質感色彩，都是她創作上的絕佳材料。
3 ｜最基礎的月桃編法，是以上下穿插的方式進行編製。由於過程繁複，每編入一條，就要注意密合度，避免產生多餘空隙。

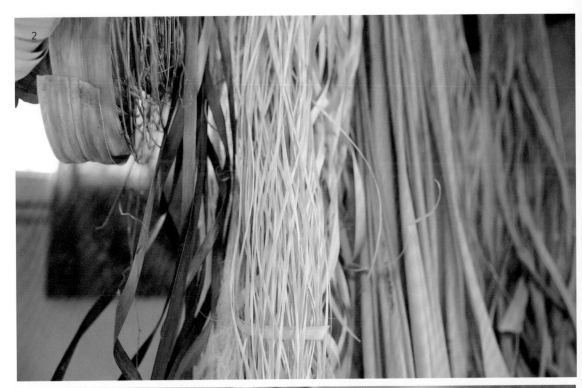

2

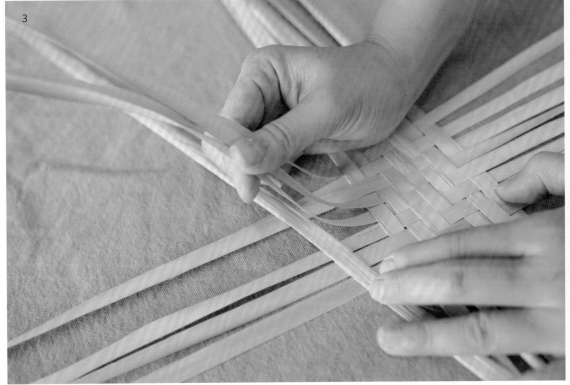

3

探訪觸感的工藝唯心論

乾燥後的月桃葉鞘是一種很特別的材料，它擁有兩種觸感，正面摸起來很光滑，像是在撫摸有厚度的絲綢；月桃葉鞘的正面像是包覆了一層薄薄的膠質，透著光澤感；背面觸感較粗糙，可見一條條直直的纖維。一正一反、滑順粗糙的對比，就這樣被集合在一片月桃葉鞘裡面。葉鞘雖然有兩種觸感，但一般我們都會讓光滑面在裡面，粗糙面在外面，外面再加上一層葉鞘，粗糙面對粗糙面，外側是光滑面，這樣表裡兩面就都會是光滑的了。所以通常月桃製的物件會有兩層，也會比較耐用。

細究月桃創作，可分為材質處理和編製技藝。目前能夠同時深究材質處理和編製技藝的工藝家並不多，由於材質處理必須隨時注意溫度濕度變化並了解在地生長環境，處理過程繁複，不少人僅就編製技藝著墨，材料則向他人購買，黃芳琪為少數採集、材質處理和編製一氣呵成動手完成的月桃工藝家。

砍月桃也是一門學問，需要去判斷葉鞘背後的纖維是否夠成熟了。「記得第一次摸到月桃葉鞘的時候，我分不出正反面。部落的長輩們會開我玩笑，妳怎麼

1 | 月桃常見於低海拔的山區，在原住民的文化裡，採下來的月桃，經過曝曬、修剪、捲圈、編製等加工處理後，便能成為生活中最必須的日常用品。

2 | 左右兩邊分別是魯凱族與排灣族的編籃起底。魯凱族會將葉鞘絲打結，綁出籃子底部形狀。排灣族的編法則是把四邊固定，使其穩固。

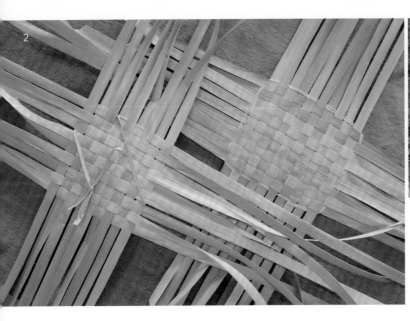

一直搞錯。」後來才知道，不同地方的月桃，生長的狀況也不同，月桃的年紀也有差，而剛長大的月桃葉，背面相對較不粗糙，因為纖維還沒有變強壯，所以正反面的差異性沒有那麼大。一般會選長大的月桃進行創作，像布農族的做法就是以葉子的片數來判斷，當月桃長到七片以上的葉子，就表示它長大了，可以採來用。

程，溫度溼度的變化必須掌控得宜，否則月桃纖維可能因為水分太多容易脆裂。而月桃葉鞘乾燥之後的顏色，也會隨著品種與年紀，各有不同，可能是一片暖暖的黃、黃褐色中飄散著微微的紅，又或是在微黃的表面下，透出明亮的淺綠。同中有異的細節差異，也是月桃最美麗的地方。

從採集到編製

砍下的月桃需要被處理，而在處理材質時還需要注意天氣，「最近天氣不穩定，我就走不開，必須等在旁邊，雲一來就要收起來，雲一飄走又要拿出去曬。」砍回來的月桃需要經過萎凋的過

得到適宜的材料，下一步才能進入編製。動手創作前，她會先想好配色和用途，但是不會畫草稿，手感為先。「紋路是一邊編、一邊想，多試幾次，就會試到喜歡的感覺然後繼續編下去。」編製時由材質引領，當下材質柔軟度高，就會編出較細膩的編紋。

探訪觸感的工藝唯心論

創作時我喜歡排除任何雜念，
不論是快樂或悲傷，我一律拒絕。
心靜了才能感受到材料想說的話。
如果太過開心地編製，
反而會不小心忽略材料的細節。

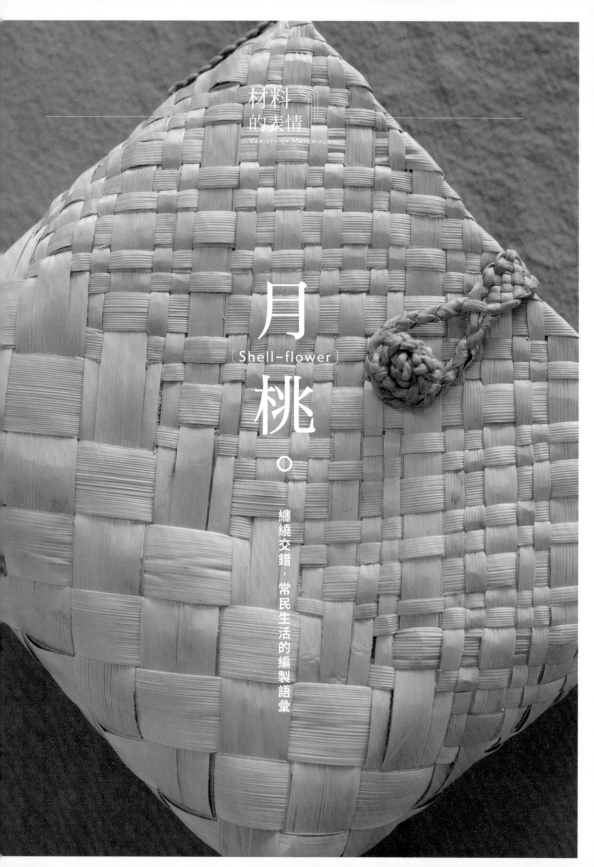

材料的表情
VARIETY OF MATERIALS

月
〔Shell-flower〕
桃
。

纏繞交錯，常民生活的編製語彙

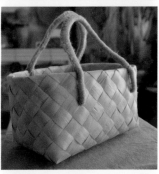

月桃編是臺灣特有的傳統手工藝，由於月桃編的材料遍布全臺，取材方便，因此也成為原住民展現生活智慧的絕佳範例。月桃整株都可使用，葉鞘可以拿來包裹食材，種子則可作為中藥的藥材，月桃芯與根莖還可以入菜。

排灣族的家中，可以看見收納家人衣物的月桃箱；噶瑪蘭族會將食物包在月桃葉中，延緩食物的腐敗；魯凱族會將月桃應用於蓆子的編製，全家大小躺坐在光滑沁涼的月桃草蓆上，倒像是尋常生活中最舒服的款待。

月桃的葉片和葉舌，可以加工做成染料。葉鞘處理過後則成片條狀，其中一面更具有獨特的平滑光澤，可以讓編製出的物件具有溫潤的光澤，這也是其他自然纖維所無法取代的特色。除了片狀編製，特別的是，也有人將月桃製成絲狀後捻成繩索，月桃繩非常強韌耐用，不論是固定船隻、綑綁牲畜，或是居家日常使用，都很便利。

閃閃發光的堅韌

（上）
黃芳琪將新鮮月桃的葉鞘摘採下來後，會將其捲成月桃圈，曝曬到乾後，於陰涼處靜置半年，等到月桃圈的顏色與質感，漸漸穩定後，再從中選出需要的材料進行創作。

（中）
方格編呈現出來的結構力度更可普遍應用在蓆子和籃子等器物上，是原住民日常生活中最常用的編製技法。

（下）
斜紋編則較複雜，以其所編成的器物，視覺上具有更明顯的變化與動態感。黃芳琪有時也會在作品中同時運用方格與斜紋編，在作品中同時呈現兩種不同的編製紋理。

你覺得植物纖維適合
跟那些材質搭配運用呢？

● 適合搭配的材質太多了，可以觸摸的話，一定要用自己的肌膚，實際去觸摸。用眼睛去凝視每一個細節。感受這個物體在手中的重量。試著感覺身體跟物件之間，觸動時，發生了什麼樣的對話。

...

● 我喜歡不同質性結合時產生的差異性美感，這可以突顯彼此的特質，但元素不須太多，單純就好。使用皮革、金屬或陶來搭配，我覺得都很適合。不同植物之間也可以互相搭配，但不宜太多，一次兩種左右的組合變化，剛剛好就即可。

...

● 月桃蠻適合再搭配其他的天然纖維類，因為月桃是會呼吸的植物纖維，若與質性截然不同的材質搭配，很可能會因保存環境不雷同而產生衝突，不容易保存完美。

創作時，
通常會在哪找尋靈感呢？

● 我覺得一切都是從身體的體感出發。譬如我很常走路，一樣的街道在不同時間，就有不同觸感。我也喜歡逛市場、買菜、做菜，當身體被包圍在物質的生活性之中，總會感覺各種細節。最近也愛上畫油畫，書寫的動作、一瞬的手感，我也在色彩中找到支撐。

...

● 在自然裡散步、放空時，讓身體感知打開，都可細微與敏感地發現什麼感動或想法。同時也可靜下心來，聽到更多自我的聲音，此外，處理材料的過程，專注之心也會有許多想法產生。還有一種經驗，就是獨自旅行，移動之中，心境特別清晰，和靜物人物的交會裡，構思常源源不絕。

...

● 讓心靜以後，手就會知道要做什麼。不接電話，不跟人聊天，人來找我都不在，把自己關起來。接著，讓手感來決定編製紋路的方向甚或物件輪廓。有時，也會根據現有材料決定創作，讓材料自己說話，葉鞘較長的就會做大的作品，很短很小的就會做小作品，以避免材料浪費。

邂逅交錯
之美

●崔舜華　●陳淑燕　●黃芳琪

如果纖維的創作是個人，
你覺得它會是個什麼樣的人？

● 她會是一位穿著非常鮮艷服裝、瘦骨嶙峋的女人。習慣獨居，把話語存放在自己的心智裡，不斷與自己對話。對我來說，編織跟言語的創作非常像，甚至有互通性。都是一段沈默，充滿了個人內化的過程。

● 沒錯，纖維創作像是個女人，因為纖維極富彈性且柔韌，充滿可能性，外觀看起來也是多變化且漂亮的。此外，纖維可以創作的面向廣闊得難以涵括，很難一語道之，好似女人心千變萬化，神秘難測。

● 我覺得「月桃」比較像內斂的老人家。老人家會壓抑自己創作的隨興衝動，而完全為了家人的需求去做東西。

如果一句話詮釋各自的創作之美，
會是？

● 自然植株的身體，進行親密的勞動合作。

● 我反而覺得它的美是種「可以看見的觸感，可以觸摸的造形。」因為每一件纖維創作的質感已經很豐富，其中更包含觸感和造形的美。

● 會是一種自然成形之美，隨著月桃材料本身的質性去發展成屬於適合它的樣子。

觸摸時的感受，會讓你想到什麼？

● 我想到青苔或石頭。或許帶有微微濕度，溫度偏低，是種默默不說話，靜置在某個角落的體會。

● 觸摸纖維的感受，以樹皮布而言，會有很多細緻的紋理，會有不同的纖維粗細，例如軟、硬、粗、細，宛如人生百態，我們必須面對的各種生命試煉與考驗，喜怒哀樂各式情緒交雜其中。

● 因為是在部落學習和接觸月桃編織，看見的月桃編景象都是媽媽們編器物給家人使用，所以，會讓我想到母親的技藝，想到母親的愛。

從自然延展的
閃耀記憶

刻刮銼敲，
投身於痛苦的破壞。
靜靜地承受，
才出現那被隱藏的光芒。

金屬工藝的光澤與神祕感，如同宇宙中的某個礦石小行星，
在藝術家的探索中被發現挖掘，萃取出閃耀的精華。

細節之外。

追奇

從小就對「質地」感興趣。

從紙張開始，起先進了文具店只懂買粉彩紙、全白圖畫紙，了不起則是紋理與凹凸較為鮮明奔放的雲彩紙，但後來，因為國中美術老師的個人偏愛，我才多認識了一款「丹迪紙」——於上有小小細微的顆粒，規則又不規則，視覺上柔軟、觸覺上也是柔軟，宛若人的皮膚表層。那樣的感覺很奇妙，即使自大學之後再也不會遇到勞作課，亦鮮少有購買紙材的需求，我卻始終惦記著初次摸到丹迪紙的心情，每每逮到機會跟人介紹，必忍不住興奮地說：「要仔細看！它上面會有類似點狀的肌理喔！」

把「質地」想得透徹一點，似乎就是「細節」。

大學畢業，踏入職場也有三、四年的時間了，因為內心的某種執念，無論工作變換來去，仍會選擇待在所謂的「藝文領域」，自然就和各方「創作人士」持續著或強韌或單薄的連結。

當然，縱使單薄，於我也依舊存在著深遠的影響力——舉凡作家、音樂、影劇、服飾、設計、各式品牌的創辦人，於我有幸藉由採訪來探知他們人生的一角、思維的一環，短短六十分鐘到九十分鐘的時間，就算僅參與了萬分之一的旅程，內心亦滿載而歸。撇開產業之浩瀚、而我無法延伸觸角到各個邊際不談，處在藝術與美學的疆界，我偷偷將每一尊飽富能量的創作者貫穿起來的依據，是對於「細節」的尊重及注重。

是的，先有尊重，才有注重。我們必須先正視一件事情，給予它應有的地位，才可以開

始探討接下來要透過什麼方式捍衛、襯托、表達自身在乎。

而說也奇怪，這麼多的選項裡，最令我感到驚喜的並非日常熱愛的文字創作，反倒是「金工藝術」：這可能得歸因於自己百分百是個外行者的緣故吧？一直以來，我純粹只是個喜愛配戴飾品的人，耳環、項鍊、戒指，每一樣閃著內斂光芒，有時維持原色金銀銅，有時則塗上顏料重獲新生的小創作——我所讀到的「細節」，那是一個人對於生活的抉擇和品味；那是對應著天氣、心情還有無數份私密的變因，所篩選過後的無二答案。身為一位外行者，我看見的細節至多僅此爾爾；其背後的故事與真諦，還有無窮無盡深刻的寓意及曲折的再現，全是仰賴工作上數次採訪不同的金工品牌，才漸漸拾獲的東西。

打破或拓展你對於一件事情的見解，沒有比這更興奮的事了。

我想，之所以感到分外驚喜，就是在此處吧。

所以後來的後來，若有機會，我會願意去挖掘更深層的，關於金工的秘密。例如鑄模的過程與汰換，手工上色的繁複及困難；例如系列款式的開發與定位，還有每一個圖形、角色的誕生，究竟奠基在什麼樣的故事腳本底下，品牌又打算藉此訴說哪些精神、發揮哪些功能？很多「細節」，是你不去在旁以肉眼觀火，就看不到的。金工藝術教會我的事情，是細節之外，永遠都存有細節。我們時常以為自己早足夠敏銳，但大概不會把看似兩碼子不相干的事情，牽扯在一起——文末，我想起去年曾遇到一位關切環保、生態的金工藝匠，他眼神中閃爍的光，和大多數人在櫥櫃看見的金工飾品的光，是截然不同的；你極有可能把他的作品放在手心欣賞，也無法瞭解其核心宗旨與這個世界有關⋯⋯

細節不只為細節。金工不只為金工。對我來說，應該就是這樣了。

追奇

1991 年 12 月生，高雄人。畢業於高雄女中、政治大學公共行政學系；慣於往返南北，一枚雙棲動物。熟稔於糟糕的生活、糟糕的文字。相信創作能夠緩解苦痛，也能夠加劇痛苦。相信所有人都是抱著痛苦活下去的生還者，也相信這樣的生還，更有意義。著有詩文集《這裏沒有光》、詩集《結痂》。

鍛敲書寫 —
以鎚代筆的生活記錄

撰文 — 張倫　　攝影 — Evan Lin

METALSMITH
金工、玉石

5

陳 芯 怡

Chen, Hsin-I

| 本芯 Orixin 主理人 |

愛上金工的純粹與快樂，陳芯怡從興趣開始，不斷練習，漸漸累積技藝。從業餘走入專業，現在的陳芯怡，金工已是她的日常生活，多元技法與媒材的變化，則是她的創作語彙。

接觸金工僅短短兩年，旋獲國家工藝獎佳作的肯定，
一次偶然的手作課程，讓陳芯怡發現，
原來，金工的造形與痕跡，
可以說出那些自己也記不清的點點滴滴。

「銀的質地，它總是溫溫的，敲打可以帶來不同光澤變化，也像有一層霧，溫柔不刺眼，好像月光。」陳芯怡笑著跟我們分享金工吸引她的原因，彷彿冷與熱的中和，原來，她難忘的是一種溫潤的印象。

金屬的觸感，直覺上自然是冷與硬，但有趣的是，生硬的材質，只要找到方法，也可能變得柔軟。而且金屬的應用也非常多元，不論是飾品、器物、家具，它可以出現在任何地方，與其他材質搭配；它可以是錦衣夜行的主角，也能成為深沉靜默的配角。金屬，其實是一種有彈性的堅硬。

開始自己的創作後，陳芯怡發現，金工也像是一種紀錄的形式。表面的光澤、滑順、高低的紋路，某種程度上，既是永恆，也是創作痕跡凝固的瞬間。在她眼中，作品不只是作品，也是創作者的思考與行為。視覺與觸覺的感應，其實也能在生活中，找到安置這些感覺的位置。

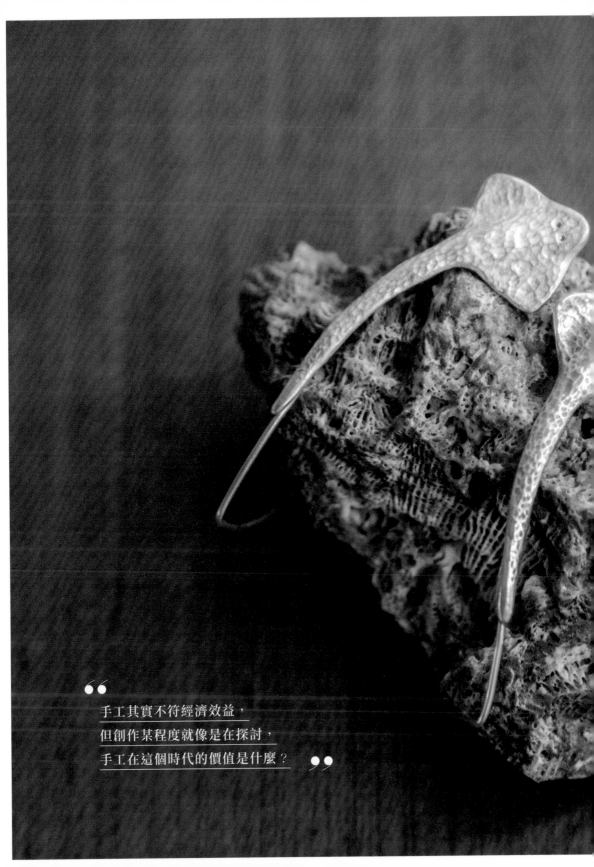

> 手工其實不符經濟效益，
> 但創作某程度就像是在探討，
> 手工在這個時代的價值是什麼？

在大學時代，陳芯怡就讀的是與藝術毫無關係的公共行政系，畢業後從事產品開發，得以抒發深植內心的創作渴望。舉凡筆記本、帆布袋、T shirt、馬克杯等生活物件的企劃設計、製程監製與文案行銷，她都能一手統籌。

喜歡動手創作的陳芯怡，在一次工作結案後的空檔，偶然地開始學習金屬工藝，隨著技術的精進，她對於金工的態度，也逐漸從興趣體驗，轉變為工藝創作。2014年，她與同學一起創作的《老鼠娶親》獲得國家工藝獎，傳統工藝組佳作的肯定，這也帶給她更多投入金工創作的信心。

《老鼠娶親》，是來自臺灣民間一個講述天生

我才必有用的勵志故事，鼠爸鼠媽想替女兒找一個最厲害的新郎，故事最終傳達了每個人都有自己的可能性。作品用金工的方式去表現迎娶隊伍的瞬間，她們一共創作了16隻，高6～7公分的老鼠，分別以銀、銅材質製成。作品充滿了大量的細節，新郎、新娘、媒婆、樂隊，敲鑼打鼓、抬聘禮等多種表情與姿態的同時展現，將婆親隊伍的歡樂熱鬧完美凝結一瞬間。

創作的過程也讓陳芯怡意識到手工創作的困難。她笑著說原來老鼠做完後，才想到要穿衣服，但每隻老鼠的動作各不相同，只好把每一件衣服打版拆解，片段地焊接拼上。做中學的過程，的確遭遇不少困難，但當問題一一解決，卻也證明技法的運用，未必有標準答案。

1 ｜ 在所有的金工技法中，陳芯怡最喜歡的便是敲花。敲花像是一種靜謐的語言，需要觀賞者實際觸摸想像，才能見證創作者的精神與意志。

2 ｜ 退火中的銅，當達到一定的溫度，便會發出彩虹般的美麗焰色。退火後因結晶組織重新排列，金屬的柔軟性與延展性因而提升，有助敲花的進行。

3 | 運用完整的銅片，一體成形鍛敲製成的銅器。

創作的本心

「很多人問我怎麼從產品開發轉行去做金工？但我覺得其實是相同的事，都是在創作，只是給工廠做，或自己做。」對陳芯怡而言，創作的藍圖其實一直在她腦中，但大量生產與手工製作，像是天秤的兩極。生產方式的差異，也反映了創作者的動機。

由於過去工業開發的經歷，陳芯怡對於手工與量產間的意義一直很感興趣。如果市場需求，並不是她創作的大前提，那麼量產與手工的意義又是什麼？對於創作者來說，是否能在當中找到平衡？「我純粹想用金工來說故事，可能跟這塊土地有關，不論是環境、人、或是其他事物。」如果創作，等於述說故事的能力，那麼作品或工作坊的體驗，應該也能向人們傳達手工創作在這個時代裡的價值。

探訪觸感的工藝唯心論

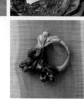

如果創作是對世界說的故事，那麼創作的初衷，與材質的特性也會影響作品的樣貌。對陳芯怡來說，金屬是一種忠實的材質，金工過程中所選用的工具、角度、快慢甚至創作者的情緒，都會如實反映在成果上。

在金屬上留下的痕跡，猶如寫作一般，是她書寫內心的一種方式，有趣的是，書寫的題材，大多與自然、在地人文有關。著迷潛水的她，嚮往海洋生物無國界，無重力的飄浮自在。觀察她的作品，也發現其作品少見幾何線條，更多的是自然造形般的不規則有機曲線。

無重力的自由

多年來她持續創作「海生系列」作品，以「臺灣陸海相連的共生意象」為概念，從 2017 年開始，也將海洋生物進一步呼應臺灣海岸地形，如西部沙岸的臺灣招潮蟹、南部珊瑚礁岸的綠蠵龜、東岸清水斷崖的大翅鯨等造形成為創作靈感。

金屬材質的成形加工方式有鍛敲、敲花、摺疊、蠟雕等，自古流傳至今的金工技法。其中陳芯怡最常運用的是敲花，她喜歡透過敲鎚金屬表面留下的所有痕跡，這些痕跡可以是一種紀錄，可以雕塑出不同的視覺與觸感，也像是一張奇妙的地圖，找到創作者的內心世界。陳芯怡認為：「從心到手到物件，金屬在手上成形、留下痕跡，作品包藏了無數不可恢復的瞬間，時間也在其中累積出堆疊效果。」

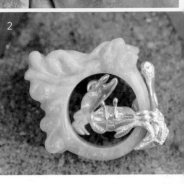

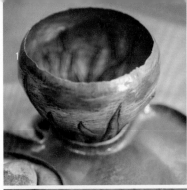

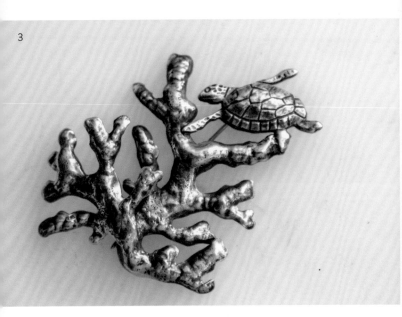

達無壓力、失重的狀態。」見微知著，從創作的心情、材質的運用，以及作品的造形，不曉得對於陳芯怡來說，創作會不會也是一種漂浮於生活之中的自由呢？

在「海生系列」中，陳芯怡也將金屬與玉石結合，異材質的結合讓作品的色彩更為生動活潑，她笑著說：「我很喜歡天然礦石，帶皮的自然紋路，或粗糙怪異的姿態，都是它天然的樣貌，結合在金屬上反而能帶來意想不到的效果。」

為此，她還特地去學習玉石的雕刻拋磨，以盡量保有天然礦石的形態。在搭配上，將具有藍色波紋和帶點光澤度的藍紋瑪瑙、蘇打石、蛋白石等運用於海生系列，金屬與玉石得以在顏色、光澤、紋理上達到和諧共融。

陳芯怡笑著說：「我很喜歡在水中失去重力的放鬆感，所以我的作品也想表現大自然的線條，傳

1｜金屬作品還能上色，表現不同質感。

2｜銀與瑪瑙搭配成的胸針，透過金屬與玉石塑成獨立個體，也可以彼此鑲嵌結合。

3｜「海生系列」是以海洋生物作為主題系列創作。

我喜歡敲打金屬時，
凝住一瞬的金光閃動。
手工的痕跡，
在金屬上可以是某種程度的永恆。

金

[Metalsmith]

工。

手作，創作者心神永駐的痕跡

相較於金或銀，銅是一種價格較低廉，但硬度高的工藝材料。由於銅在日常生活幾乎無所不在，是一種樸素實用的材質，因此經常被使用於日常器物、雕塑、家飾、建材等，或於創作造形試驗及初階金工學習使用。

銅最迷人的地方，在於它的溫暖光澤帶有細膩的復古情懷。充滿了樸素溫潤的質地，但打磨後卻又能化身華麗與高貴的氣質。個性細緻親切，展現的質感卻包羅萬象。

由於有些人對銅容易過敏，因此陳芯怡通常選擇銀，作為貼身飾品的材料。銀的延展性高，煥發的亮白色光澤，也使得銀製的器物飾品，更具有高貴優雅的印象。銀的可鍛性佳，透過鍛敲以及摺疊同樣能表現出造形的變化。銀的創作也能透過拋光讓作品的表面更加光亮精緻，閃閃動人的優雅質地，也是銀之所以能成為金工創作的原因之一。

凝住一瞬的金光閃動

（上）

金屬的延展性，使得它能夠表現出萬千造形。透過鎚痕（錘目紋理），金屬的表面便可加入葉脈般的絲絲細紋，加入摺疊技法的運用，銅片也可塑形出葉片般自然的蜷曲形狀。

（中）

應用鍛敲與敲花技法成形，銅器表面以色鉛筆彩繪後，再加塗一層保護層，便可保留手繪的色彩與筆觸。金屬工藝領域一直以來便經常使用琺瑯技法的繪畫概念，但保留手繪的筆觸，則能使作品更具另種樸素的氣質。

（下）

陳芯怡作品中，銀和藍紋瑪瑙兩種異材質結合，展現出溫煦怡人的光澤。藍紋瑪瑙的硬度接近玉石，雕刻施作時不易碎裂，拋磨後也能表現出迷人的光澤。

剛強質地脫胎的 優雅柔勁

撰文—紀廷儒　攝影—PJ Wang

TIN
..........
錫

6

陳 小 加

J i a

| JIAJ 生活物件主理人 |

從小熱愛手工創作，工業設計學系畢業後，於 2013 年向錫藝大師李漢卿學習， 2015 成立 JIAJ 生活物件，以錫為主要創作材質，持續透過創作與教學，推廣錫金工的工藝之美。

環繞群樹與錯落老房舍，我們來到台中的光
復新村。踩著樹葉的影子、曬著陽光，推門
走進「JIAJ 生活物件」，看見小小工作室裡
展示的各式金工作品，一種直覺的悸動也開
始浮現，它讓人詞窮，只不忘在心中讚嘆一
聲：優雅。

JIAJ（拼音直讀為臺語「加坐」，這裡坐之意）工作室主人陳小加就學時期一路到研究所，鑽研的是工業設計。在理解最終產品如何得以大量複製量產的同時，陳小加也不斷地思考「在大量工業化下，如何讓它不一樣。」她在就學時期學會善用現代科技輔助，省卻冗長、高重複性的工作項目，將省下來的時間，投注至精進作品的手工製程上，保留獨特性同時延長了最終產品的生命週期。

學成後，陳小加去英國停留了一年，她感受到生活中濃郁的工藝氣息，街道巷弄中總找得到對外開放參觀的小型手工藝工作坊，甚至連她 Home stay 的住所，也住著一位早上是建築工人、晚上在閣樓裡潛心製手工吉他的藝匠。在英國，工藝如同喝水吃飯般生活必需的環境氛圍，在陳小加心上留了份實實在在的悸動。在國外旅行的這段期間，同行的瑞士友人告訴她：「在瑞士，我們做事都著眼一百年之後，沒在看短期的！」。這句話佔據著她的心，她問自己，如果身在臺灣，我們還可以做些什麼？

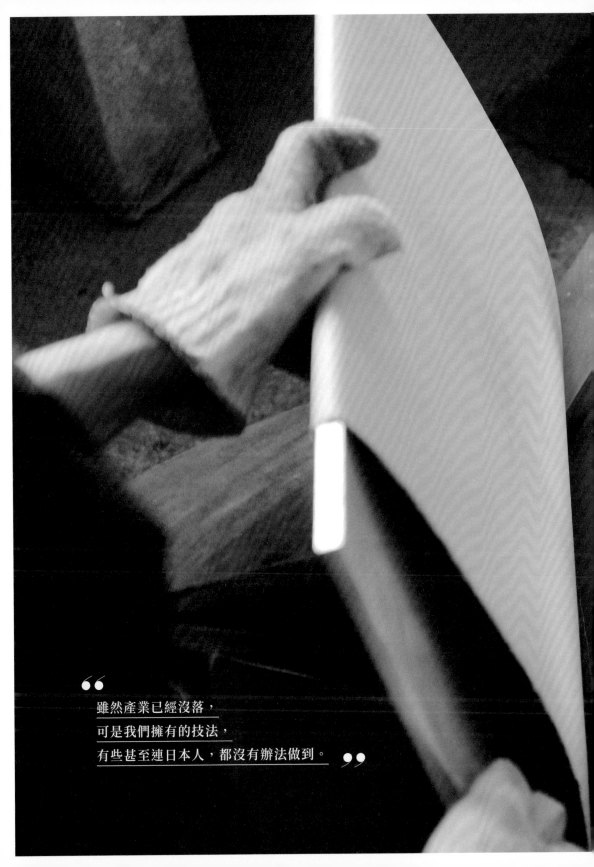

66

雖然產業已經沒落，
可是我們擁有的技法，
有些甚至連日本人，都沒有辦法做到。

99

回國後，在朋友引薦下，拜入鹿港錫藝大師李漢卿門下，修習傳統製錫工藝技法。

鹿港李漢卿是錫器製作世家的第四代傳人，其技法超脫了派別的既定範圍，不只保留世代傳承的精緻手法，還汲取了各家所長，在傳統的基礎上，開發專用的錫器治具，縮短工藝創作的製程。

跟著李漢卿學習，陳小加從老師身上看見傳統工藝與現代思維的可能性。在早期的臺灣，錫曾經被廣泛地運用在生活器物與大型的宗教祭祀。不過隨著工業量產發展，不鏽鋼等新材質的廣泛運用，錫在日常生活中的使用也漸漸減少了。

對陳小加來說，錫是一種再熟悉不過的材料，它象徵了舊時代的記憶，材質本身也凝縮著臺灣過往的庶民文化。錫有一個最大的特點——柔軟、好塑形。所以早期臺灣的錫製用品，很容易損壞，保留下來的多是大型的宗教祭祀物件。陳小加笑著說：「以前的人很喜歡把錫拋得光亮，常用在拜拜祭祀用的燈具上，然後久了又被煙燻得黑黑的……」談起這片土地熟悉的材料，裡面包藏了太多記憶，雖然產業已經沒落，但它的美卻能跨越時代差異。

1

2

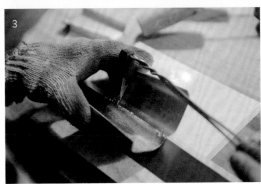

3

1 ｜ 炎炎夏日，陳小加一個人搬著厚重的錫錠，加熱使其融
化為錫板。這都是為了完成作品，所必須付出的勞動。

2 ｜ 錫之美未必只有光滑明亮，才是所謂的美，表面的細微
痕跡，也別有韻味。

3 ｜ 陳小加向老師學習了傳承臺灣傳統的錫焊接方法，利用
名為「火�章」的工具，將助焊劑，置於焊接面上。

4 ｜ 錫對人體無害無毒，且沒有明顯的金屬氣味，講究的茶
人們便喜歡使用錫製的茶器具，保持茶葉的品質。

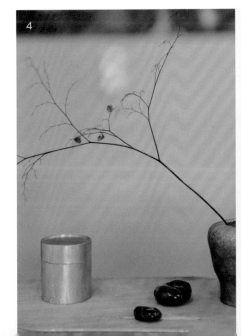

4

探訪觸感的工藝唯心論

鹿港在 1950 年之前曾有「打錫一條街」的輝煌過往，但傳統錫工藝在今日卻已是昨日黃花，僅餘宗教應用祭祀禮器仍少量接單製作。但這個漸漸消失在國人記憶中的材質，有許多傳統工藝家仍在默默創作，陳小加說：「日本製錫老舖『清客堂』曾來臺參訪，其中的日本職人看見臺灣的作品曾告訴我，有些技法連他們也不知如何表現。」臺灣獨特錫工藝手法，其實擁有驚豔世界的潛力。

不捨這份淵遠流長的製錫技法凋零，陳小加承襲傳統技法的同時，也應用工業設計專業，融合新意。在金屬的無機感上，應用各式技法，尋找當代工藝的設計與價值所在。陳小加的作品可以分兩類，一是功能明確、加入工業設計思惟，統一製程、縮短加工期間並可標準化小額量產的品項；另一種則是順應靈感，不預設目的性，抱持著手工打造的樂趣，擁抱創作過程中的一切可能。

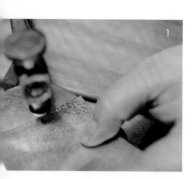

▌ 1 ｜ 錫很柔軟，輕輕錘敲，便可以編織出大片細緻的痕跡。
2 ｜ 利用鑄模的方式，便可以在表面形成不同的肌理。
3 ｜ 素雅淡泊的日式生活器物，雖無輕透明亮的華麗氣質，但另有一番樸素之美。
4 ｜ 使用最常見的鋼板條（木工手鋸的鋸條），用力來回就可以進行錫的削光，可見其柔軟性。

材料的本性

場讓創作者與材質都能更加理解彼此的有力對話。

陳小加說：「記得剛開始做錫的時候，我會一直希望自己，要做到一定的效果，有一個標準。可是現在漸漸覺得，是不是應該要順應材料的本性。」一般做錫，都會習慣拋得很亮，呈現完美無瑕疵的感覺。如果在過程中出現意外的效果，以傳統的角度來說便是不完美。

陳小加並不強求所謂的完美形態，而是接受過程中每一絲縷不可預期的「發生」並將其融合：統合自己「設計」的理性專業和投身「工藝」的感性熱情，將本是索然安靜的錫原材，以各式鑄造、鍛敲、焊接、拋光技法，把錫當成是有個性的人一般，提出一

那槌起錫鳴、人與材質共譜的奏鳴曲，或是銼刀揚落、似是過招時拳腳生風，灑出一道道金粉燦爛遍地；工藝者伴著心跳節奏舞弄工具創作時，聲音不少，氛圍卻是靜謐，可能伴著夜裡兇悍蚊子嗡嗡聲，一槌一敲塑著作品，心中盼的，正是迎著晨曦，欣賞那昨夜原本仍是一塊錫板，現正立在工作桌上，邊緣映著天光耀眼的一件新作。

錫很符合我愛玩的個性，
有太多變化的可能，
一般常被認為的失敗與缺點，
或許也是另一種美。

材料
的表情
VARIETY OF MATERIALS

錫
〔Tin〕

。

可收斂可外放，異常親切的柔軟身影

錫是一種無毒，不易氧化，其表面具有類似金、銀等貴金屬的光澤，但價格卻平易近人，因此也被大量使用作為工藝材料。在早期，錫製的物品，常被運用於廟宇、神壇等宗教祭拜的目的。早期傳統製錫，考量製品的成本以及結構強度，許多創作者常依習慣用途，加入不同比例的鉛。純錫，則是價格最高，但作為日常使用上最安全的材料。

不過也因為錫的柔軟，將純錫應用在工藝創作的加工難度也最高。

隨手一把美工刀就能切割，但其延展性卻不若其他常見於金屬加工的金、銀、銅佳，熔點也低。好塑形是錫的特點，但這也讓它難以駕馭。時而粗獷，時而滑順的特性，又讓這個材質包容了既傳統又現代的創作彈性。

不論削光、鍛敲、磨砂拋光或是與異材質的結合，傳統錫的工藝，時至今日，仍不斷綻放更多可能。誰想得到，看上去冷冽並帶著金屬特有光澤，實際上卻是柔軟不堅硬，略施力道便能輕易拗折，並發出獨特的「錫鳴」絲絲聲呢！

無毒無味，家戶必備工藝品

⊕ 上

傳統的錫工藝，偏愛將錫器呈現完整光滑的表面，但陳小加卻喜歡不斷試驗材質的可能性，依據不同處理方式，自然出現的高低紋路，在作品中保留這些痕跡，認同無常與缺陷的存在，或許也是陳小加對於美感的一種體會。

⊕ 中

削光是錫常見的處理方式，通常會以推削的方式，使用鋼板條等堅硬金屬，前後來回地，將錫的表面削光。不斷來回處理，最後便可表現出如同鏡面般光滑明亮的質地。

⊕ 下

錫也可以表現出類似岩石般具有細微顆粒的粗糙質感。內側表現出粗糙的肌理，外層則與漆工藝家合作，施以生漆、金箔、錫箔等媒材，變化裡外兩種材質的不同對比。

讓人想像創作者當時投注的時間與意志。

··

● 渾然天成，不能過份強求它的最終材質形態絕對會是甚麼樣子。

覺得金屬適合
跟那些材質搭配運用呢？

● 這一題承接著上面回答過的，我平常就是會戴飾品的人，所以對於金工藝術、金屬光澤感的東西頗感興趣。在異材質的搭配裡，我喜歡金屬和礦石、瑪瑙、玉的搭配，那兼具了互補與對比的功能──互補，是因爲兩者的質地類似，不會像是拼布一樣差距過遠；對比，則是因爲顏色上的多樣化，瑪瑙、礦石的顏色相較於金屬多，所以能夠相互映襯，誰也不奪走誰的光彩。

··

● 我覺得金屬和木材的搭配還蠻好的，因爲金屬較堅硬，和同類放在一起時彼此容易磨損；木材則比較軟，有包容金屬的感覺，整體上也令人感覺更容易親近。

··

● 我也認爲錫跟木材搭配起來極對味，原本帶有生命力的木材，與經過人力重塑、灌注工藝靈魂的錫，在成品上既能互補，又能產生對比的美感。

你在創作時，
通常會在哪找尋靈感呢？

● 生活。雖然這樣的答案顯得很常見，但卻是我最實在、真誠的想法。活著的每一刻都能夠是素材，生活當中遭遇到的人事物，有生命的、沒有生命的，身體所見、所聽、所感、所獲的，全是寫作的泉源。也許有些人聽到「生活」兩個字會覺得單純平庸，其實不然。這裡講的生活，應當用巨觀的視角理解，它的複雜度、多面性還有無邊無際的流動，都交織成每一個人日夜遇到的情節。我們擷取其中再現。

··

● 我會從生活中去感受，然後轉化。像我以前住在松菸附近，每天回家都會看見幾棵很老的印度紫檀，有一天老樹突然被鏟走預備遷移，引發了在地居民的「松菸護樹」抗爭活動。我就去拓印老樹的樹皮做成一個和原樹歲月年輪直徑一樣寬的燈，並用銅片敲了一個葉子造形的開關。

··

● 我會選擇在光復新村打造工作室，就是因爲這裡安靜不喧鬧的環境，讓我覺得靈感俯拾即是。那怕只是在村裡散步或靜坐，常不經意就會流淌出「來做些什麼吧」的靈感！

從自然延展
的閃耀記憶

● 追奇　● 陳芯怡　● 陳小加

如果金屬是個人，
你覺得它會是個什麼樣的人？

● 在茫茫人海中，一眼就能被看見的人！並且，這樣的「被看見」是由內而外地自然散發，他並不需要特別做什麼事情去吸引他者的目光，就能得到注目；他是恣意、內斂的光芒者，擁有不言而喻的獨特。

..

● 應該是一個好夥伴吧！我對他怎麼樣，他就對我怎麼樣，有對應的個性。

..

● 我覺得錫會是一個內斂、表面冷靜，但內心充滿彭湃思緒的人。看似剛強但又兼有柔美的特質，一定要花時間跟他相處，才能感受到他外表顯露不出的內心精彩，且不能一口氣釋放太多的熱情，不慍不火的微妙很重要。

觸摸金屬的感受，會讓你想到什麼？

● 冰冰涼涼的，有時有稜角，有時則圓滑。另外，還會在這之上留下一些自己的指紋。這讓我想到，各類金屬其實就代表不同的人，你可以在這之中找到彼此類似的款式、樣別，但絕對找不到能夠相互取代的選項。其實我本身就是個會戴戒指、飾品的人，在配戴之前，我習慣性去看、去摸，那是我每天的日常。因此我很自然地相信，金屬本身即有生命力，不只在於它的光芒、它和世界的光所折射、反射出來的效果，而在於它具備靈魂、表情，它帶給人自信。

..

● 我也覺得很像是在對話，因為金屬的特性是你怎麼樣對他，他就給予你同樣回應，他就是如實記錄下那些東西。

..

● 可以很柔軟也能夠非常剛強，就看你怎麼跟他對話。

一句話詮釋金屬的美，會是？

● 頑強而能抗衡外在的美。

..

● 我會覺得是製作過程中，時間在金屬身上留下的記號。從外在的痕跡，可以

用崎嶇詮釋
抒情

柴燒與竹編結合成複合材質的峭壁，
職人就像攀岩者親身感受其表面的紋理，
在這個領域中不斷挑戰而上。

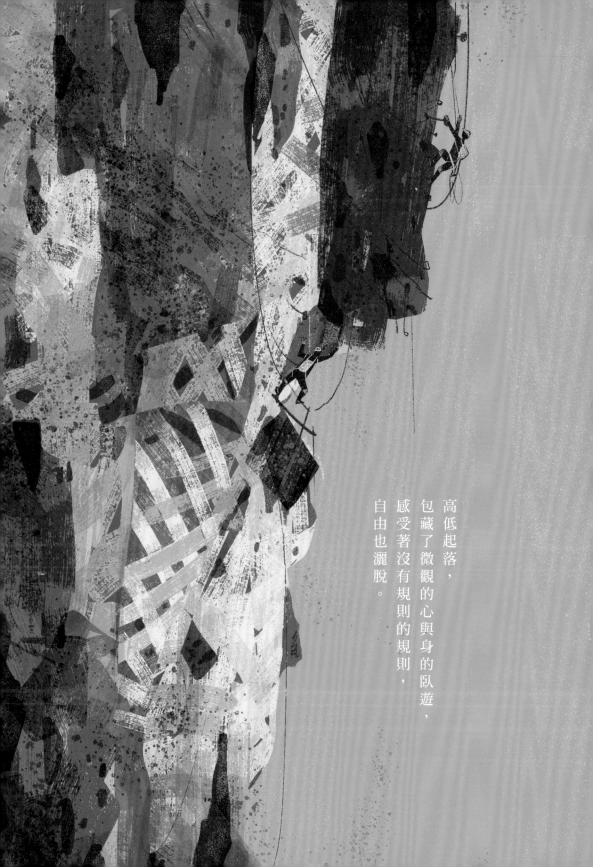

高低起落，
包藏了微觀的心與身的臥遊，
感受著沒有規則的規則，
自由也灑脫。

掌心說。

蔣亞妮

我總是羨慕有一雙飽滿雙手與平滑掌紋的人，綢緞一般，不磨愛人的掌心。偏我天生就有一雙早早蒼老的手，細密如刻痕的紋路縱橫在手心，隨著年歲再慢慢擴至邊緣、手背接近腕脈，不論心情與天晴，總無汗而乾燥。於是比起與愛人接吻，我更懂怕第一次牽手、第一次交握，很小時候就學會將他們壓在坐臥的腿下、藏匿雙手。

這樣的手卻極適宜觸摸，觸摸一切不光滑甚近暴烈的質地紋路，無論它是否昂貴與時尚。在我觸摸過的物件中，有幾樣留下了很深的觸覺記憶，我曾在恩師的家中拿過一組她從日本岡山背回的茶具，柴燒窯裡那特有因為極高溫而產生的木爐落灰，成了我掌中粗礪卻鮮明的重量。席間有人說這杯與壺皆不美，我握住杯身的手緊了一緊，像是第一次被愛人挑剔為何有雙不柔膩的手。才想放下杯子，卻被它以自身細碎砂石般、不平整間透出的茶溫安撫。那是記憶中第一次，理解一種肉身不美之美。

多年以前，我還在邊隱藏著雙手邊尋找時尚的路上努力，曾在網上淘了一只竹編野餐籃，妄想自己如上世紀的英國名伶 Jane Birkin 一個模樣，棄愛馬仕為自己量身設計的柏金包不用，不論吃法還是走紅毯，整日拎著竹籃。那時的我不論去海邊、陪母親逛市場、與男友約會、在課堂報告，都拎著那只體積過大而容量極小的包出場，深以為是一種粗體的時尚。包包不知在何時退場，是翻倒了什麼黏膩的飲料，或是進了太多抖不盡的海灘細沙，已無法回想。後來的我，換背過無數帆布、真皮、合成皮、塑料甚至毛絨絨的包款，而每一只品牌

包與無牌包都曾被我乾燥多紋，線路如一縷縷簇片四散的手撫過。

多年以後，我已不看時尚雜誌，IG追蹤清單裡，大約也見不到什麼時尚部落客、世界網紅，卻還是躲不過的看到了Cult Gaia紅遍世界的竹編小包。扇形小小竹片放射排列，有不規則的直線與橫線，從此處埋下而他處冒出的編織底下，索價不少。我卻想起第一只竹編包，很長一段時間總得背著它，向他人說明它的美麗，即使始終是我一人所見的美。

穿行時光，我不只一次向牽手的男孩與男人訴說掌紋的由來，有人捧起雙手以指間在其中迷走、有人命理大師般的分析起一生的情路職涯、有人暗不表態，只在情人節時送上一盒各家護手霜、有人與有人皆沒走到之後。只好就這麼崎嶇愛著，直到不怕向人展示雙手，你看，是這雙手寫字、是這雙手喝茶買包、是這雙手撫摸一切世間粗糙與細緻。我開始找到放置雙手的方式，把瑕疵視為釉色，用粗礪編織時間，活成一種古怪而美好的材質。

蔣亞妮

細膩的寫作，是為了包裹那些難以忘卻的人情世故。喜歡靜靜體驗，保持安全的距離，反芻切身體會後的滋味。

探訪觸感的工藝唯心論

WOODFIRING
柴燒

7

吳 水 沂

Water Wu

| 陶　藝　家 |

自 1985 年領略了苗栗漢寶窯柴燒陶那樸拙粗獷風味，在心中烙下如火痕般燦爛的啟發開始，吳水沂在臺灣當時仍以規格化量產陶瓷器為顯學的時代，毅然獻身於柴燒領域研究中，數十年不倦。

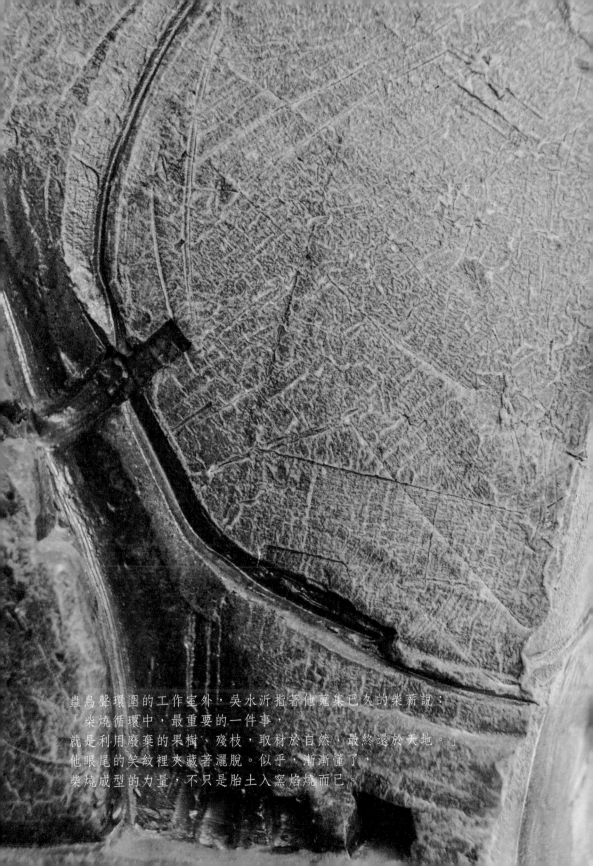

蟲鳥聲環圍的工作室外，吳水沂指著他蒐集已久的柴薪說：
「柴燒循環中，最重要的一件事，
就是利用廢棄的果樹、殘枝，取材於自然，最終還於天地。」
他眼尾的笑紋裡夾藏著灑脫。似乎，漸漸懂了，
柴燒成型的力量，不只是胎土入窯焰燒而已。

柴燒，並不像古代，是因技術條件限制，因此選擇以「木材為燃料燒製而成的陶藝品」，而是偏向日本自十六世紀始有傳世、受禪宗影響，以精神為依歸主體而製作出來的陶藝品。

日本陶瓷工藝雖是傳承自中國的唐宋時代，但受唐代顯學禪宗影響更深，加上陶瓷文化與茶道、花道、香道等追求自我心靈救贖的生活藝術融合，由此發展出迥異於中國儒家思維影響、形制端正嚴謹的陶瓷器。這種另類的美感，便是以質樸素簡為審美重點、外觀自然天成的無釉柴燒陶藝。

有趣的是，柴燒的樸實，卻是一種走過火焰翻騰的新生，而從成形到排窯的每一個階段，都能賦予作品戲劇化的影響，而其中千翻百轉的可變性，就是柴燒之所以深深吸引吳水沂的地方。

柴燒只是載體，
我真正想呈現的，
是過程與材質的可能性。

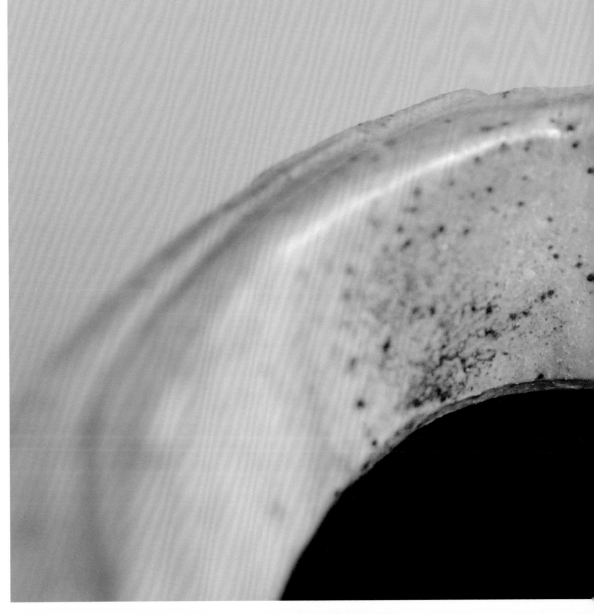

自國中便開始接受美術教育的吳水沂，在藝術專科學校就學時期受臺灣陶藝領

航者林葆家等人啓蒙，根植燒窯技術及釉藥理論基礎。學成後曾短暫待過工

業設計產業並在學校美工科爲人師表作育英才，但此時期心中依戀的，卻是

1984 年購於臺北建國橋下花市的「漢寶窯」柴燒陶藝品。

開啓吳水沂柴燒之路的「漢寶窯」，爲日本人與臺灣人在苗栗縣西湖鄉設立，

是以外銷日本花器、生活陶爲主的登窯，在今日早已不復見。1970、80 年代

時値臺灣陶藝蓬勃發展；當時追求的，幾乎都是釉彩技術躍進與變革，柴燒可

說是眾人認知相當貧乏的小眾陶藝。

當時仍有少量製作精品茶器的吳水沂，兼顧器物精妙對映功能和傳統形制的同

時，開始在自己作品土胎中加入自然「應該會有」的元素，打破傳統認知上器

物土胎該是「乾乾淨淨」的固有思維。「世界之大，我何必止步於此，何不虛

心接受自然的力量、承受那份如撞擊感動，依附自然，讓作品的存在昇華於器

物本質之上。」

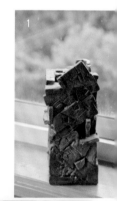

1 │柴燒鮮明的色彩與造形，讓作品呈現出一股堅韌的生命力。
2 │每件作品都是一段過程，記錄了個人心神的片刻。
3 │吳水沂喜歡在坯體加入不同的刮刻效果。
4 │滿滿的柴薪，都是從周邊環境撿拾的自然殘枝。
5 │吳水沂有保存作品與手稿的習慣。

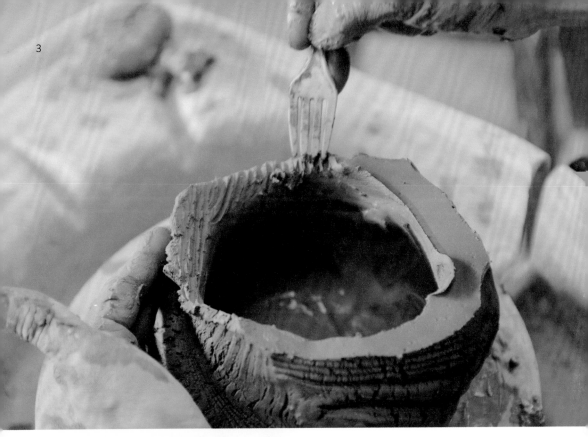

3

4

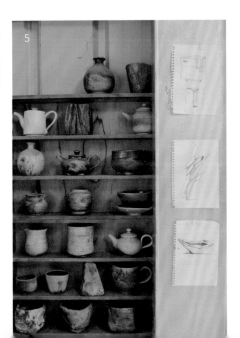

5

探訪觸感的工藝唯心論

由漢寶窯得到啟發，吳水沂便從寄燒作品開始，步步邁入柴燒領域。他對柴燒的喜愛與日俱增，也是臺灣第一位以柴燒為論文主題的現代柴燒研究者，亦多次受邀至外國參與柴燒交流。回想起最初推廣柴燒的時候，擔心柴燒是沒人喜歡的陶藝形態，得孤寂地走下去，到今天百花齊放，參與柴燒創作者日眾，這讓一路以個人生命投注柴燒藝術領域的他備感欣喜。柴燒絕不僅是將陶胎放到窯裡面，然後丟柴點火那麼簡單。而是一門以最純粹原始的媒材成就柴燒質感特性、色澤的過程。

窯的特性決定了內裡火焰的個性，吳水沂選擇搭建前低後高、符合熱上升原理的橫焰式「穴窯」為創作溫床，要的就是其陰陽面清晰、戲劇感十足的火焰特性。窯的空間有限，燒柴位置的不同，作品擺放的位置，也會大大影響其成果。

而對吳水沂來說，穴窯最具戲劇性的位置便是窯頭。如果希望這件作品能多點個性，他就會把這件作品放在窯頭，讓作品直接受到火焰的洗刷。因為放在向火面的作品，落灰會不斷鋪陳上去，最後作品會淹沒在灰燼之中，土壤裡面的

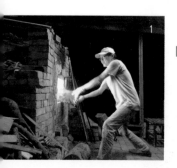

1 ｜投柴燒窯是一段瘋狂的過程，事前更需意細心排窯，以耐火棚板棚柱將土坯分層排列，留出火的路徑。
2 ｜堆疊的土條，讓人聯想到牆面、磚塊等建築的元素。
3 ｜柴燒是土與火的藝術，其色澤與表面紋理，都是創作者意志的集結。

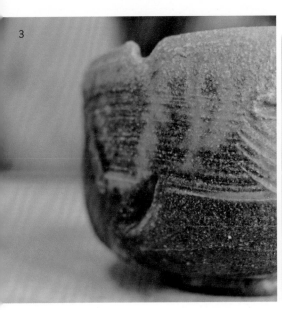

3　　　　　　　　　　　　2

鐵質，會被逼出，作品的表面也容易浮現抽象畫般的鐵斑。而放在背火面的作品，因為背火，所以灰走不過去，但會受到火焰流竄，較適合表現土壤的本質。

開始搭建自己柴燒窯的同時，吳水沂體會柴燒是必須從生理開始進化的一門藝術，陶器製作的每一步驟都需要勞力輔佐、燒窯時連續一週以上專注窯內狀況的毅力，漸漸的，他感受到自己與大自然之間的關係和默契，有了不同以往的變化，何時該休息、是否需要攻火，自然，似乎在靜默中提供了一場無聲的對話。

理性地失控

從藝術家的角度來看，創作便是一種極為主觀，意志與精神，同時跟隨作品翻騰的過程。創作彷彿是種夏蟲不與言冰的體驗，作品的成形與入窯，彷彿是種儀式，借窯中火焰，呼吸吐納之落灰，雕塑出焰痕陰陽鮮明、厚拙古樸的作品，或許只是具現了作者形而上思維的一刻結晶。

柴燒，從造形、排窯、選柴、燒火，皆順應大自然的節奏。長時間的柴燒，讓土質、落灰、火痕、空氣、燃燒、時間，以及「我」的思維密合為一體，依著生命的循環，形成作品。

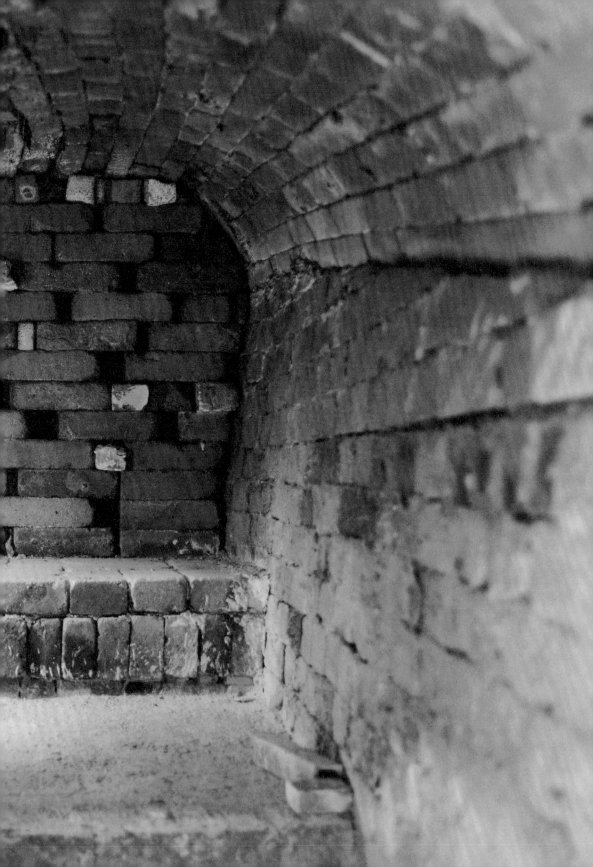

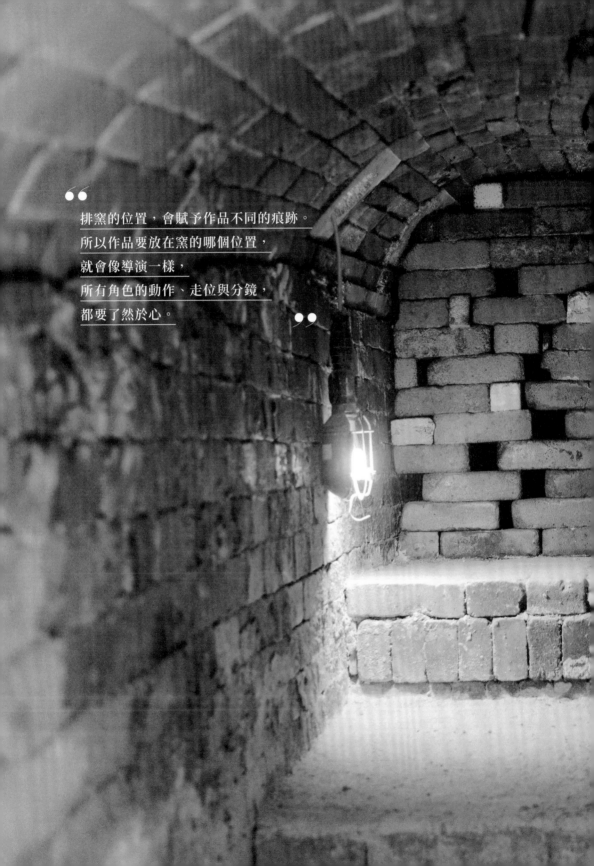

排窯的位置，會賦予作品不同的痕跡。
所以作品要放在窯的哪個位置，
就會像導演一樣，
所有角色的動作、走位與分鏡，
都要了然於心。

柴

〔Woodfiring〕

燒

。

大火沖刷，是一段探求純粹的經歷

柴燒是一種以最直接的方式連結創作者與陶土的創作表現，舉凡成形、土、排窯、窯型、木材、燒窯節奏，甚至是天氣、濕度等從開始到結束，真實無偽的記錄，映照了整個創作過程。

柴燒的表現風格多樣，日本、歐洲、美加、紐澳、韓國等各地，皆因區域不同而有些微差距，但大抵為崇尚自然、鬆散、無為態度的生活陶器，唯臺灣迥異於外，在現代柴燒歷程上自成風格。

吳水沂個人則喜愛簡單、有力、強烈的表現風格。創作時雖會製作草圖，但更多時候，是透過身體與雙手的運動貼近原料，當下與材質的互動，更觸發了作品的架構與表現可能。成形的方法千變萬化，敲、捶、戳、拋、撐、摔等過程，都是吳水沂玩味造形的方式。

歷經磨難的美麗

（上）

色彩之美也是柴燒另一個令人愛不釋手的原因。由於受到大火沖刷，木柴燃燒的灰燼，在窯中會隨著熱氣流飄落在作品上，這就是所謂的「落灰」。落灰的大量堆積，排窯時擺放的位置是否受火，不同的因素，都會在作品表面留下抽象畫般，斑斕多彩的色彩表現。

（中）

吳水沂喜歡在素坯上加入按壓或敲擊的效果，讓器型產生撞擊與破敗的感覺。這一種破壞與失序的氛圍，當使用者握持器物時，連帶也會感受到高低起落的觸感。從視覺到觸覺，都能帶給觀者強烈的精神感受。

（下）

運用不同造形硬物在素坯上刮刻，甚至戳入，作品的表面就會產生多樣的紋理。再搭配刮刻時的方向，作品的表面便會具有類似畫作筆觸的效果，也讓作品本身產生傾斜變形的動態感。

指腹間的編轉藝術

撰文—紀廷儒　攝影—PJ Wang

BAMBOO
..........
竹

8

蘇 素 任

Su, Su Jen

| 竹 編 藝 術 家 |

自幼世居竹山的蘇素任，成立「二十三工作室」已近十載，期間
自創或與各領域設計師合作研製的精細竹編作品，涵容傳統技藝
底蘊及時代淬煉的設計語彙。

蜿蜒的山道小徑，一路上竹林蔥鬱茂密，
綠波舞如浪，葉盪風聲似濤，像極了蘇素任的作品。
堅韌竹篾的輕柔交織，那是一種快被遺忘的優雅成器。

「我真的開過早餐店賣漢堡喔！」怎也沒料到蘇素任天外飛來這麼一句，解答了大家睹起提出的問題。在場人們的臉部表情，一瞬間凝結成了瞪眼口微張的憨樣子，腦袋用力運作，試圖將眼前這位瞇眼微笑、輕推臉上粗黑框眼鏡，謙和解釋竹編技法和數學邏輯關係的工藝家和兜著圍裙在煎台前舞弄鐵鏟的廚娘形象聯結在一起。「生活嘛，人就是要懂得認真體驗生活才能好好做事不是嗎？」

蘇素任自幼世居的竹山，地處交通要衝，民生交易絡繹不絕，當地氣候條件極適竹子栽植，因此漸漸發展出沿襲閩、粵型制的區域化竹器產業群落。日治時代在當地規模化進行竹業開發，為了改進銷往日本的竹器品質跟類項，招聘竹工師傅至日本京都研習竹器設計製作，並設立專業學塾，參與者早上讀書、下午學竹編。自始，竹山成了臺灣竹林產業的根基地。

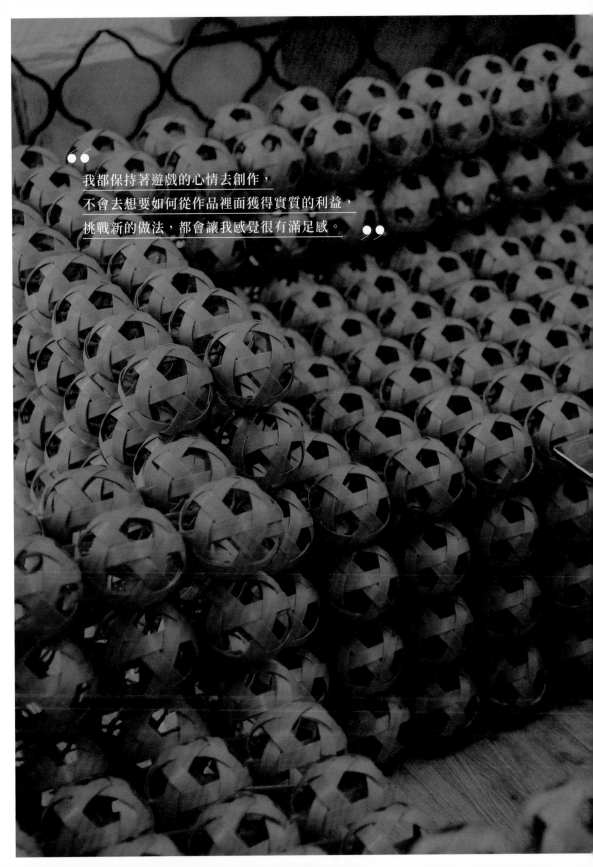

> 我都保持著遊戲的心情去創作，
> 不會去想要如何從作品裡面獲得實質的利益，
> 挑戰新的做法，都會讓我感覺很有滿足感。

「其實竹編，就是在我創業開早餐店那段時期，因緣際會參加了教育計畫，才重新學習的。」童年時期在自家竹林中成長的蘇素任，除了幫著父親編製承運竹筍會用到的集貨籃，約略接觸竹編技藝外，成年後大部分人生經歷，跟竹編領域是未有交集的兩條平行線。於她而言，竹子，就是早上睜開眼睛看到的第一抹風景，是生活中一部分；熟悉，卻也不曾刻意親近。直到1995年，竹山高中美工科老師賴進益向農委會申請了五年的「竹工藝傳承計畫」，邀聘自日治時期便以竹編工作維生、堪稱國寶級的竹編大師黃塗山先生在竹山當地開班授課，讓當時因為無聊驅使抱著玩心而參與的蘇素任，重回竹編技藝懷抱。

這一學不得了，著迷般愛上了講究數學邏輯、步驟精確的竹編技藝，彷彿幼時在竹林裡替父親化解竹籃編製難題的遙遠觸感又回到手中。每每習得新編法，彷彿又與這一年不得了

習藝三年後，因緣際會，蘇素任更與先生前往非洲，協助駐外單位教授竹工藝，1998年回國，第一次成立竹韻工坊，但市場反應保守，同時期又遭逢921震災，得至旅行社兼職，全心邁入回家便潛心練習，直到深夜仍不可自拔。

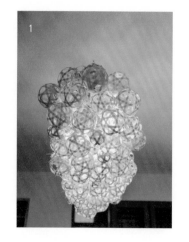

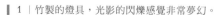

| 5 | 加入色彩的竹篾，蘇素任將其應用於小巧的纏繞編。富有彈性的竹篾宛如翻轉凝結的橡皮筋，非常有趣。

竹編的路並非全然順遂，但仍持續創作。當時，竹山每年興辦的文化活動都有蘇素任創作的大型地景作品現身，當地香火鼎盛的紫南宮前大型竹編作品，亦是她的心血。

1999 年的 921 震災重創了竹工藝產業，但也為力圖振興的人們另闢了道路，政府重建災後瘡痍的同時，也開始進行傳統工藝家與設計師的媒合，改變以往工藝家需包辦設計及生產的常態，為竹工藝注入一股清新活水。因這契機運轉，不吝嗇接受挑戰的蘇素任，2008 年臨危受命，加入了國立臺灣工藝研究發展中心時值草創的「Yii」品牌團隊，她說：「我會想要去試，把設計師提出的圖稿當『功課』，探究做出來的作品會是什麼面貌。」在幾天內完成了周育潤設計師提出，加入自己結合六角編及穿花編技法、原本得花上數週才能完成的複雜作品「圓凳高腳椅」於當年巴黎家飾展（Maison & Objet Paris）以靈秀又堅韌的姿態，獲選「最佳心動獎」，隔年「Bamboo! 三角竹凳」也獲得國際紅點設計獎的肯定。

開啟了與各界設計師合作的大門。參與作品推向國際舞台同時，寬廣了美感視野，讓手中竹編技藝更近了一大步。

2009 年「亞洲經濟風暴」餘威仍斥滿社會角落，社會經濟普遍不活絡，應著設計師友人駱毓芬督促，取「聖經 詩經二十三篇」為名，成立「23 工作室」，啟動意念便是要整合各界設計動能和竹藝編製專業，改進社區弱勢、新住民的收

▌ 1 ｜ 2017 年的臺北世大運「聖火火炬」，便邀請蘇素任協助六角編的編法設計。
　 2 ｜竹編之美，是一種在秩序中求變化的藝術。創作者必須具備敏銳的邏輯與空間觀念，才能在編製的過程中，不斷推進同時製造差異。
　 3 ｜將竹篾以輻射狀排列，編製出輪胎般圓形的「輪口編」。
　 4 ｜除了器物類作品，蘇素任也將竹與空間相結合，以竹裝置的方式，和跨領域的設計師或藝術家合作。

1

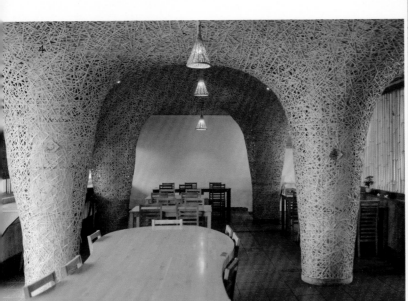

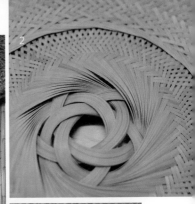

入，同時，傳遞竹編輕盈優雅，讓這份體現古老生活印記的堅韌，一直走下去。

少即是多的減法哲學

不管是大型裝置藝術、設計師聯名精品、與建築師配合量身訂做的空間裝修或是貼近生活的實用品，蘇素任在各領域間跨界遊走，用享受的心態確實做好每一件作品，她說：「技術是老的，但美感是會進化的；設計、藝術交叉運用的方式塑造美感是一個必經的過程，但追求作品進化的同時，領悟最契合自己意念的是減法、是退一步想，用簡潔一致工法，打造出新作品形態。」

蘇素任認為竹編製作過程還可以

有諸多不同的想像空間，因此大可不必拘泥傳統範疇，反而該捨棄量化的迷思，認清「人的介入」無法被取代，回歸手工基礎技術的養成，同時深思「簡」與「減」，讓作品以最佳效率完善品質面世，才是更理想的方式。

減去傳統竹編的繁瑣，遵守器物可以確實貼近生活的原則，正是23工作室承載傳統手工技藝，同時還有持續、穩定產出，真正達到技藝得以支持生活的法門。

蘇素任近期作品之一2017臺北世大運「聖火火炬」，以設計巧思結合傳統瓦斯爐具和六角竹編技法的承座，驚艷世人，但她說，不管哪一件作品，其背後驅動的意念，都是一致的。

> 竹編的創作，思緒要非常清楚，
> 竹篾的上下左右、前後順序具有緊密的邏輯，
> 也帶有一點數學與空間的思考，
> 一旦通透，就可以千變萬化。

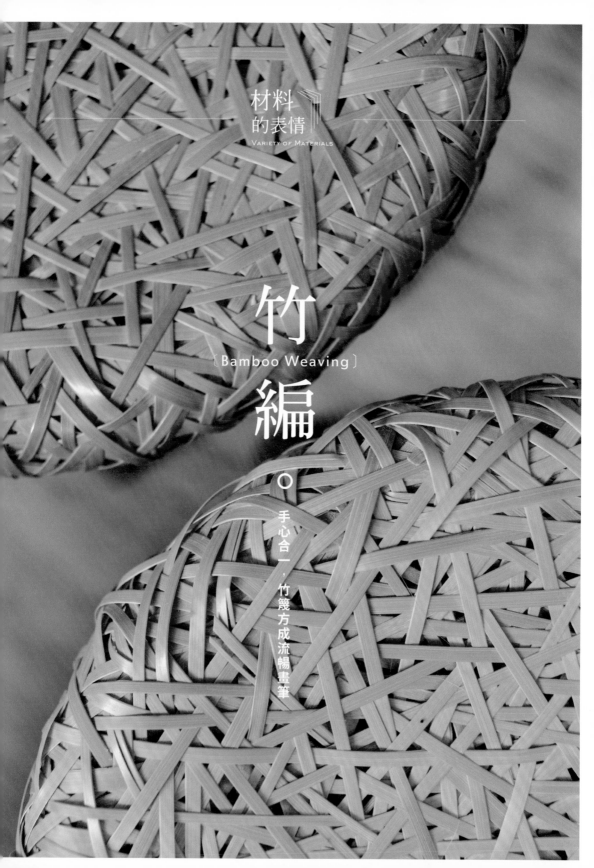

材料
的表情
VARIETY OF MATERIALS

竹
〔Bamboo Weaving〕

編
。

手心合一，竹篾方成流暢畫筆

竹是一種愈砍愈蓬勃的植物，也是世界上生長速度最快的植物。竹在適切生長季節裡，僅需 5 ～ 11 週即可成材，成材後直徑、高度均不再增生，是相當穩定且環保的林業應用材料。而要編製竹器，靠的就是剖開竹管加工成「竹篾」（薄而狹長的細竹片）。

自古以來，人類就懂得使用竹編，製作生活的器物。臺灣早期的竹工藝創作，大多都是運用紮實的竹編技巧，編製出耐用的生活器具，例如竹笠、籃盒，甚至桌椅等堅固耐用的竹藝品，訴求實用性。

隨著時代的演進，現代的竹工藝，作品造形雖仍維持簡潔大方的風格，但在編法上卻不斷加入創新。不論是善用粗細、顏色不同的竹篾編製，或是同時運用多種編法差異，讓竹器表面創造出不同方向或圖騰的對比紋理。竹篾的編製千變萬化，每一種編法更是充滿了許多細節，竹編之美，也因此成為現代竹工藝令人目不暇給的原因之一。

由線成面的圖騰風景

（上）

「自由編」是一種自由編製的表現技法，不同於傳統竹編訴求整齊規律的編法表現，自由編很適合表現感性的氛圍，但它所需要的難度也較高。如何在看似自由的編法中，統整適切應用的邏輯，在在考驗著創作者的功力。

（中）

傾斜的編製紋理，乍看像是一把劍的「箭紋編」。在視覺上具有交錯但又均衡的動態感。蘇素任更在作品中加入色彩的元素，希望把繪畫的概念與竹編結合，透過圖騰與色彩的交融，使作品更具層次感。

（下）

以「六角編」為基礎，加入不同粗細的竹篾，穿插表現類似菊花圖騰的「菊花編」。由於造形寫實，圖紋本身具有濃郁的傳統質樸氣質，再細看這些粗細不同但造形整齊統一的竹篾，當你試想一下要如何將之編製在同一個面，會發現這其實是非常困難的工藝體現。

覺得「陶」與「竹」適合
跟那些材質搭配運用呢？

● 我覺得可以搭配各式不同的布料。這
也是一種參差對照，像以材質在跳色。

..

● 不同的材質會產生獨特的效果，我
覺得竹跟木材最搭配，俗話說「竹木同
源」，真有它的道理。竹跟藤搭配的氣
質也有種順應的感覺，跟陶器搭配時則
一氣呵成，跟金工作品搭配時則有強烈
的對比效果。

..

● 柴燒很適合搭配燒過、有乾焦感的
木頭。

你在創作時，
通常會在哪找尋靈感呢？

● 記憶。

..

● 我特別喜歡從國外的影視戲劇中，揣
摩不同民族慣用的色彩搭配。可能是外
國影劇中的某個畫面，我會觀察其中的
視覺呈現或配色，這可以幫助我跳脫傳
統中性的東方色彩基調。誰說竹器就只
能有琥珀一種顏色，一但加入活潑的色
彩搭配，往往可以立竿見影的改變作品
的氣質。

..

● 音樂。

用崎嶇
詮釋抒情

●蔣亞妮　●蘇素任　●吳水沂

如果「陶」和「竹」，分別是個人，你覺得它們會是個什麼樣的人？

● 陶是隱形富豪，竹是世界超模！

...

● 應該會是一個單純，如竹子般有品格節氣的人。

...

● 柴燒應該會是一個帶著簡單工具，享受抓魚過程，不計較豐收得失與否的人，恰如《莊子·外物》中所言，「筌者所以在魚，得魚而忘筌」。

如果一句話詮釋各自的創作美，會是？

● 大巧若拙，大音希聲。

...

● 對我來說，竹有一種熟悉、可以親近的美，讓人不由分說的愛上這種東方獨有的雅緻氣質。

...

● 土地的美。

觸摸時的感受，會讓你想到什麼？

● 不同年齡戀人的手。

...

● 是一個經過 20 年的漸進熟悉，像是呼吸一般緊密的貼近生活，直達心靈深處可以盡心對話的感覺。

...

● 我覺得像赤腳走在土地上的感覺，純粹、不矯飾，不一定會是所謂美好的感覺。

玻璃的光芒就像置身於水晶洞窟中，漆器上層層的紋路細看則如一個個小島，
我想像工藝家划著獨木舟穿梭其中，四周充滿絢爛的色彩。

有重量的
色彩

色彩是一種物體，
熱焰可將之逼出，
或需經過千次疊刷，才能浮現。
舉輕若重，全因為得來不易。

顏色可能是信仰。

高翊峰

有一類顏色，是因爲光而誕生的。這是我對顏色最初的想像。然而，直接在腦中生成顏色的記憶，是教堂。教堂令我著迷的，不是聖者的雕像，不是化身爲象徵形體的符號，而是那些沐浴在光裡的彩繪玻璃——我總有一種聯想：如果信仰可以擬眞，祂大部分的時間，應該都行走於那些靜靜移動的光纖裡。

那些光纖，因爲陽光凝視這個世界的不同角度，給予祂思索的節拍。在思索之後，才透過不同的透明的彩繪，解釋模稜兩可的眞諦。於是當教堂的牆面窗戶嵌上不同顏色的玻璃，祂的腳步，才在照映的地面，留下帶有曖昧的顏色，成爲懂得行走的各種漆色。或許吧，我該嘗試想像，光落成顏色，再沉澱爲漆，這之間的走渡，是否存有某些引人的敘事可能？

每每走入教堂，如果沒有那些因爲光而暈染著紅色、黃色、藍色、綠色的彩繪玻璃，我會染上憂慮，擔心那些神祇無法眞正撫慰某個人恍恍惚惚的靈魂。不知道那些有顏色的光，攤平在人的身軀時，那些彩繪玻璃的溫度是不是一樣的？紅色與綠色，是否是不同的溫度？藍色能否給予一種冷靜的溫度？如我個人，應該會由黃色安定思緒吧。

我意識到，關於幾個科學與藝術上的原色，我的描述有些粗魯。但這些顏色，不論是無法由其他顏色生成的基本色，或者有機會生成光譜色系的顏色，多是對比下的意義。顏色如此，信仰也是。

我試著往有關信仰距離不遠的他處進行對比。在廟宇裡，則是以漆的姿態，留住了顏色，宛如一種久居者老的體態，圈圍著信仰。這裡的顏色，依舊與光有關，但我卻無法篤定描述：是因爲光而誕生的。這樣的猶豫，我想是與信仰有關吧。

過去，我未曾眞實撫摸過教堂的彩繪玻璃，但從小就進出日常生活周遭的廟宇，經常不安地、懷有敬意地，觸碰門神身上的衣物彩料，也曾頑皮在龍柱上，以指尖摳摳那些金黃色，彷彿如此一來，我便能獲得祂的威嚴與力量。這些∕那些的漆，在我誕生之前，就被光留在紅色的巨門頂端，困在水泥的梁柱表面，許久許久，沉積成爲遙遠的記憶──那些有關信仰的吉光片羽。

在眞實理解顏色之前，我曾經悄悄地靠近過信仰。之於我，信仰不是知識，不是認知，祂更貼近的，是寒毛被輕輕引動的情感。如此，顏色與日常活著可能感受到的情感，便有了多一種可能。

思索至此，心底多了一份暖意。我想像著，這個世界並不因爲顏色而落成，但卻因爲顏色，豐富了事物的層次，讓具體與抽象之物，多出了許多可以讓活者願意辨識，以及講述的方式。

高翊峰

集作家、編劇導演與編輯等多種才華於一身。他的文字，充滿了迷人的優雅與畫面感，如同他多彩豐富的人生一般，閃閃發亮。

探訪觸感的工藝唯心論

剪貼光影，
飄浮在空氣中的輕盈色彩

撰文—張倫　攝影—Evan Lin　照片提供—林靖蓉

GLASS
..........
玻璃

9

林 靖 蓉

Lynn Lin

| 玻 璃 藝 術 家 |

在日本旅居的十年間，愛上了玻璃之美，並不斷修習玻璃工藝，
返臺後致力於玻璃藝術創作，其作品曾榮獲第七屆韓國清州國際
工藝雙年賽——「有用之物」特別獎，2016 年並入選日本伊丹
國際工藝競賽作品。

人群簇擁玻璃屋前，看著林靖蓉不停揮舞手中鐵棒。
炙燙透紅，濃郁的熱氣，
小小的炙熱火球，透過雙手，長出造形，
玻璃彷彿變成一個發光的有機生命，
一切發生得如此快速，只覺得不可思議……

"
玻璃很有挑戰性，
如果可以駕馭它，
會非常有成就感。
"

從 1200 度高溫中取出的玻璃膏，在她手上彷彿門，就看見人們正從爐中撈出玻璃，一邊滾動，只是發光的黏土。眼神堅毅的林靖蓉，看上去就邊用濕報紙撫摸……」

像是從奇幻小說中鑽研煉金古術的女俠，爽朗俐落的個性，也體現在她的說話方式。

林靖蓉從小便接觸書法、素描、油畫、木工、陶瓷等不同媒材，雖然喜歡手作，但在創作路上，她一直都尋找那個最吸引她的材質。那晚在日本的相遇，彷彿一見鍾情，心中直覺地吶喊著「天

林靖蓉還記得，她在日本求學時，第一次與玻璃相遇的過程。「第一次去學玻璃，在晚上，遠遠地就看見一個燈火通明的鐵皮屋，鏗鏗鏘鏘的聲音逐漸傳來，才發現那是一個玻璃工坊。一推開

啊，就是它了。」

對林靖蓉來說，玻璃是極難駕馭的材質，但卻充滿了獨特的個性。玻璃的創作上雖具挑戰，但當成功駕馭，成就感也會加倍奉還。最奇妙的是，在創作時，玻璃的形態會不斷變化，從是軟Q、豔紅，伴隨著危險的高溫。凝固後卻又變得堅硬、透光，散發冰冷的氣息，一種很極端的媒材。

高溫將玻璃融化，化爲液態的玻璃，又能經過人的雙手，賦予多變的樣貌。塑形時，將玻璃膏微微拉長，它可能就會變成花器；在表面用夾子輕夾一下，它就會帶有波浪狀。也可以在模具中填入玻璃，鑄出不同形體，沾黏色粉、色塊或是顆粒，外觀上便可產生點、線、面甚至氣泡等不同效果。玻璃加工時的觸感，往往是用視覺是感受，但任何細微的動作，都能對作品帶來影響。

1 ｜ 塑形到一個階段後，即可由夥伴協助上色線，在作品
　　表面，加入不同顏色的玻璃膏，舞動的炎熱光線，冷
　　卻後都將成爲變化外觀的裝飾。

2 ｜ 表面用不同的鑽石輪去磨刻，造成不同方向的粗細紋
　　理，如同鑽石般切面的質地。

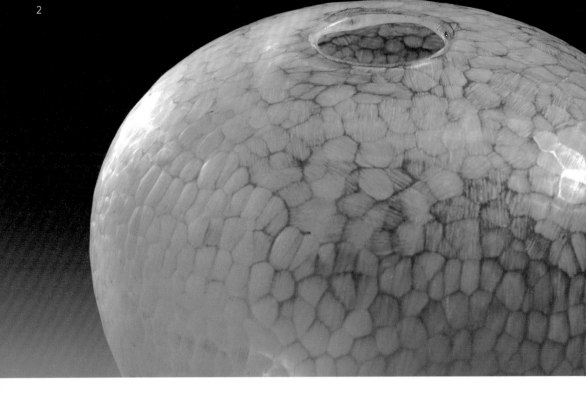

為推廣而藝術

玻璃的外表冰冷，但內心火熱瞬息萬變，像和謎樣的情人共舞，必須緊密保持同一節奏、跨出同一弧度，兩個心意相通的靈魂才能踏出動人心弦的舞步。然而，這曲浪漫的雙人舞蹈，在面對現實考驗時也不得不中斷整整五年。

由於臺灣沒有個人工作室，而玻璃工廠又通常有自己的生產線，在忙碌吵雜的生產環境下，也不適合給工藝家創作。返台初期林靖蓉缺乏適合場地和專業設備，直至和坤水晶合作，以顧問身分管理誠品松菸文創門市，才獲得資源，從未熄滅的創作能量再度熊熊燃燒。在松菸的創作，也有機會近距離接觸到來自世界各國的觀眾，引導觀眾的體驗實作，同時也向世界展示玻璃之美。

■ 3 ｜ 在加熱爐中加熱，維持玻璃在高溫中以便塑形。

早年新竹的玻璃曾發展旺盛，由於新竹海邊的砂子，含有二氧化矽，直接添加其他金屬成分後，就可以產生玻璃原料。隨著環保意識抬頭，目前也不再挖採海邊的砂粒，因此臺灣玻璃的原料，大多從大陸、澳洲、紐西蘭等地進口。

其實玻璃原本就是發源於歐洲的古老技藝，沿用至今，雖然技法不變，但玻璃藝術的創作，卻也各自發展出國際與在地交融的特色，譬如林靖蓉赴日深研玻璃創作十年，許多臺灣人常稱讚她的作品帶有日本風，但也有日本人認為她的作品頗具臺灣氣質。林靖蓉在創作時，從未思考過要強調臺日文化差異，但直覺表現心中的抽象情感，卻也能帶來迥異的欣賞觀點。

1 ｜ 趁玻璃尚熱時，另加上一塊玻璃，在表面變化厚薄的層次。
2 ｜ 透過「燒底」，便可去除黏結的痕跡。
3 ｜ 玻璃色料可以依據創作需要使用，除了玻璃砂，還有玻璃絲、玻璃片等不同造形。

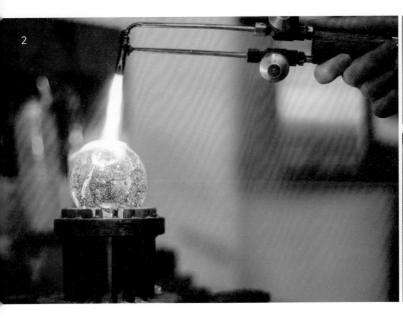

從有形到無形

除了富有生命力的創作過程，在所有工藝材料中，玻璃還具有另一種獨特的個性，便是透光性。

周遭光線的照射，能夠賦予玻璃不同的樣貌。當光線射入玻璃，轉折其中的造形與線條，漫射出玻璃周邊的光影，也是欣賞玻璃時，最迷人的一項特色。

光線的強弱，影響著光影的輪廓。玻璃所處的環境，也成為作品呈現的一個重要因素。當質地通透的作品，映射出美妙光影，玻璃之美也從有形的物，擴散為無形氛圍，這種無法言喻的

感受，都默默地收在她的作品之中。聊起玻璃，林靖蓉熠熠生輝的雙眼，就像是光線穿透玻璃般的清亮透剔。

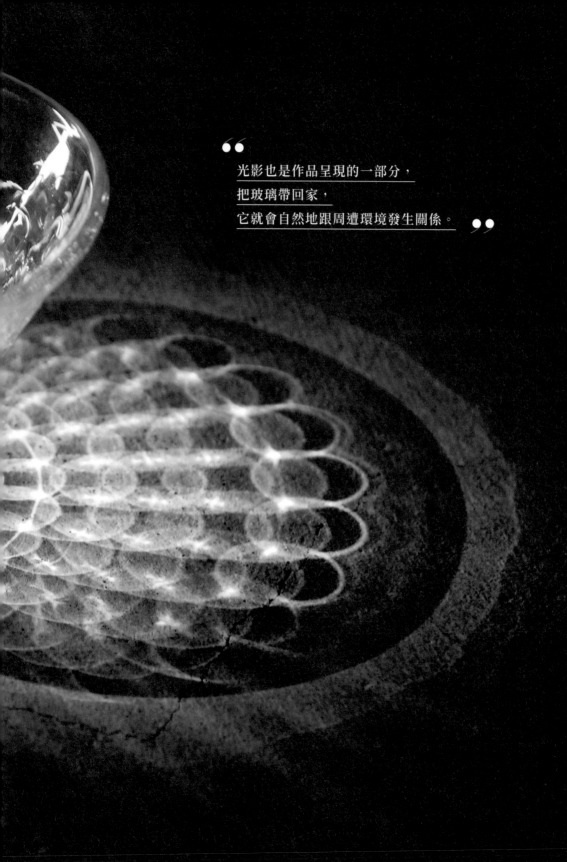

光影也是作品呈現的一部分，
把玻璃帶回家，
它就會自然地跟周遭環境發生關係。

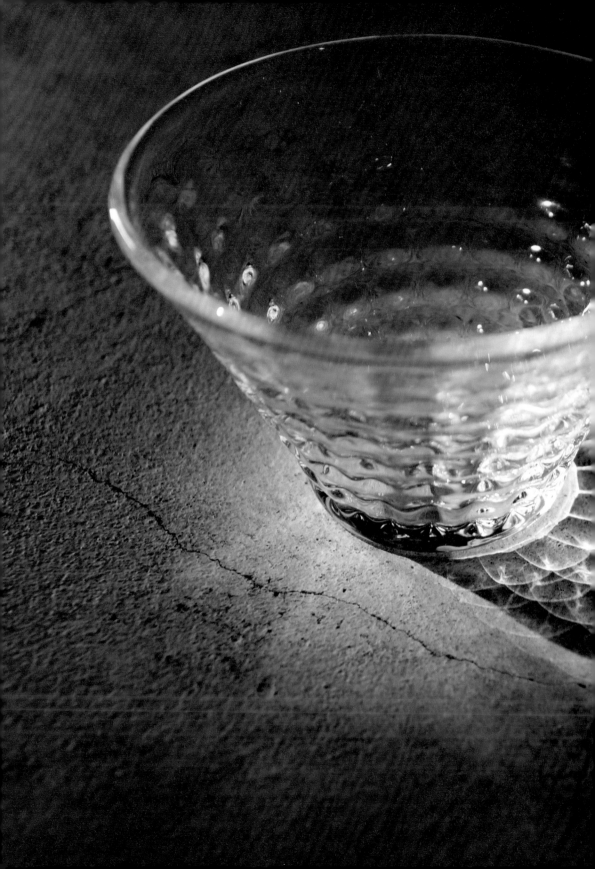

玻

〔Glass〕

璃

。

光線是色彩的軌跡

透明，不透氣，具有一定硬度，在日常生活中俯拾即是的玻璃，是我們再熟悉不過的工藝材料。玻璃的應用範圍寬廣，從生產工業、醫療器材，到生活器具都可以看見玻璃的蹤跡。

由於新竹幸運地擁有製造玻璃必需的矽砂和天然氣兩種材料，因此在40年代，玻璃產業在新竹快速的發展興盛了。玻璃產業的興起，連帶地孕育了不少本土的玻璃創作。在一般人的觀念中，玻璃似乎總是冰冷、生硬，甚至帶有工業的氣質。事實上，只要透過冷熱的加工處理，玻璃的可塑性非常高，時而純粹時而斑斕，時而清透時而霧面，類似液體般的俐落流暢形體，充滿了情感與想像空間。

玻璃的表現技法包羅萬象，脫蠟鑄模、磨刻、彩繪、拉絲等變化，充滿了無限的可能。而玻璃獨具的透光性，也讓玻璃創作變得非常有趣，能夠看見玻璃內外交織著各種色彩與光影，令人醉心。即便只是一只小巧的杯子，也證明了工藝之美，一直存在於我們的日常生活。

虛實交錯的簡約之美

（上）

在玻璃的塑形過程中，趁著玻璃尚未凝固的瞬間加入玻璃色料，便可在表面勾勒出色線的效果。使用片狀、絲狀或是粒狀的色料，也會變化不同的色彩效果。舉輕若重的色彩，從此凝結在萬變的一瞬之間。

（中）

玻璃之美，包含了其所在環境的光線。由於玻璃是所有工藝材料中具有透光性的材料，當表面起伏與環境光相互結合時，便能展現出意想不到的光影效果。光線的顏色與角度，甚至能賦予相同作品不同的面貌。

（下）

玻璃有很多種創作方法，「脫蠟鑄模法」便是一種常見的製作方式。但林靖蓉在製作過程中刻意加入藍色的氧化鈉碎玻璃粒，使其溶解時捲入大量氣泡，成品呈現半透明的沁藍質地，有別於一般玻璃的澄澈透明。像似皚皚極地中漫天飛雪的靜謐無聲，又彷若溪澗裡春雪初融的生機躍動。

層層堆砌的剎那斑斕

撰文—紀廷儒　攝影—PJ Wang

LACQUER
漆藝

10

梁晊瑋

Liang, Zhi Wei

| 漆　藝　家 |

距今二十多年前，梁晊瑋在工作之餘，本因興趣學習漆藝的技法，之後發現漆工藝的精妙，縱身投入漆藝創作的世界，並成為臺灣唯一，四次入選日本石川國際漆藝設計展的漆藝家。

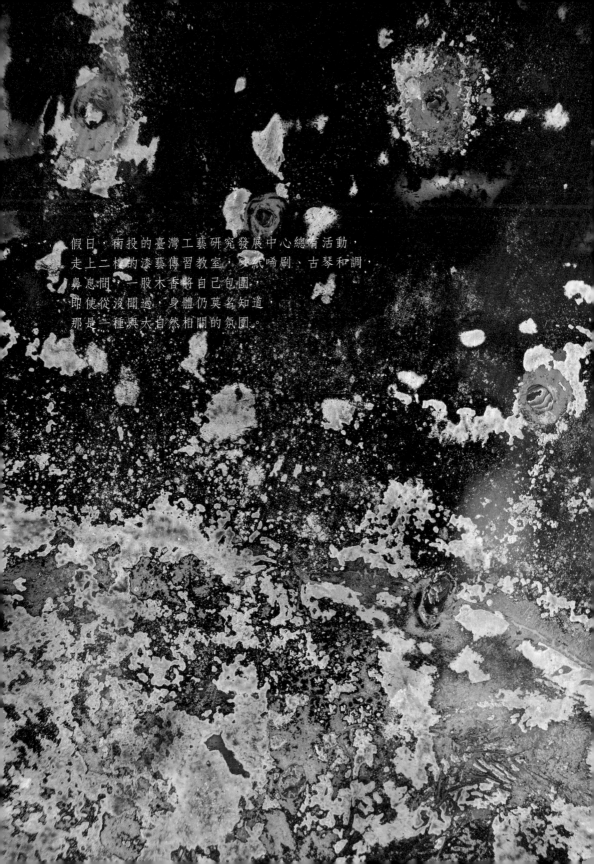

假日，南投的臺灣工藝研究發展中心總有活動，
走上二樓的漆藝傳習教室，砂紙啼刷、古琴和調，
鼻息間，一股木香將自己包圍，
即使從沒聞過，身體仍莫名知道
那是一種與大自然相關的氛圍。

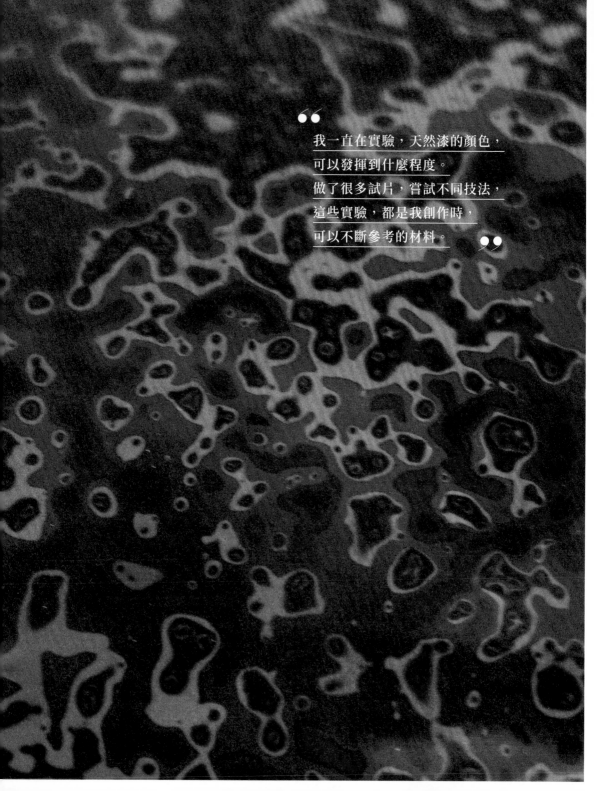

我一直在實驗，天然漆的顏色，
可以發揮到什麼程度。
做了很多試片，嘗試不同技法，
這些實驗，都是我創作時，
可以不斷參考的材料。

「天然漆」與所謂布滿我們生活周遭的「漆」可不是同樣的東西。在現代，我們對於漆工藝的理解和依戀不如古人，畢竟單以器物的功能來說，輕盈堅固的特性，早已被石化原料製成的廉價品取代；正因如此，現代人對於這門能在生活中展現生活美學的古老技藝，正在逐漸式微。

坐在梁晊瑋一手打造的工作室——「漆道坊」，課堂上夥伴認真的學習漆藝的創作，一旁，古琴老師則正在從容地彈奏樂音。問梁晊瑋為什麼愛漆，他啜飲了一口茶，笑著說：「大美了，漆的色彩，甚至可以保存千年！」

梁晊瑋對我們說：「我還記得那是民國85年，當臺灣經濟到達巔峰，傳統工藝反而沒落了。市場上出現太多更便宜、更新潮的商品，大家都說『那種無用啦。』（台語），像木雕、布袋戲、刺繡那段時間大家都沒有生意……」

28歲左右的梁晊瑋，原本從事塑膠射出的模具生意，因為養鳥，想要自己塗裝鳥籠，因緣際會下，向臺灣漆藝大師賴高山學藝。從興趣愈學愈深入，最後選擇以此作為志業，踏上創作之路。

梁晛瑋師從賴高山與賴作明，而賴高山則是日本工藝家山中公的學生。臺灣現代漆工藝濫觴於日治時代，山中公最早在1926年，於臺中設立「山中工藝美術漆器製作所」，製作料亭專用之漆器。1928年更設立三年制「臺中市立工藝傳習所」，仿效日本個別行政區域自有特色漆器概念，發展以臺灣水果植物花卉、庶民農村、原住民文化為描繪主題、色彩豪放的「蓬萊塗」漆器。

臺灣從事漆工藝的脈絡幾乎都可追溯至山中公，其助手學徒陳火慶、學生賴高山、王清霜等人日後開枝散葉，為臺灣曾盛極一時的漆器代工貢獻極大。其中賴高山，更是以第一名成績畢業，且由山中公推薦至日本學習。

梁晛瑋嚴謹地保留了從賴高山與賴作明兩位大師身上學習到的道地漆藝技術，卻不畫地自限。他是臺灣唯一，連續四次入選日本石川國際漆藝設計展的藝術家。走出臺灣後，梁晛瑋開始思考，要如何找到漆在當代的新面貌。除了創作與授課，他也嘗試與室內設計師、產品設計師合作，希望讓普羅大眾體驗到漆工藝的美好。

1 | 同時表現三種質感差異，抽象且天馬行空的創作風格，打破了傳統漆工藝的表現形式。

2 | 對梁晛瑋來說，漆工藝並無平面與立體的差異，或可將之理解為雕塑上的繪畫。

3 | 梁晛瑋近年最大的興趣便是製作古琴，每一牀琴都堅持遵循傳統斲琴工藝進行製作。

4 | 在漆器上，加入多層次金箔的表現，即所謂的「月影」。在日本，月影通常會使用幾何形狀，但梁旺瑋則是將葉子上透漆，拓印後再以金箔貼出葉片造形。由於不斷重複，進而表現出複雜的層次。

5 | 透過漆藝，梁旺瑋想追求的是一種心靈的滿足，他向古琴老師學藝，希望可以像老師一樣，完美地演奏自己親手製作的古琴。

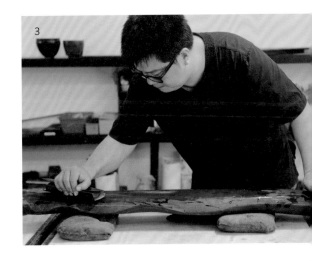

探訪觸感的工藝唯心論

漆工藝在臺灣大略可以分為以生活器物及可規格量產的「漆器」，及凝結創作、純粹為了彰顯美而存在的「漆藝」兩種。不論是哪一範疇，一件漆工藝成品要呈現在世人面前，過程都是創作者以生命跟時間去拚搏出來的。

以一件漆器成型所需最粗略步驟來說，修整胎體、固胎、底塗、中塗、上塗、水磨、推光、擦漆等，至少便最需要經歷二十三道工序，而每一步驟皆需要投注大量時間。只要一開始上漆，便需要間歇地等待塗佈下一道漆：等待期間也得注意環境濕度、氣溫差異；稍有不慎，作品的狀態與色澤，便可能失敗，成就一件漆作品的困難度，不在話下。

譬如手感極為輕盈的「夾紵脫胎漆器」，在日式傳統工法中，便是一種極致的表現。此種技法，得先捏土塑型，貼上布、織品作底，以一層布再上塗一層漆的方式，堆砌出漆器胎體；脫除土製模型後，再重覆多層、多次的上漆。配合撒金、螺鈿、金銀銀箔貼敷等多種技法，將漆器企圖表現的質感堆砌出來，一整年用盡全力，作品也不到二十件。

1 | 漆本身是活性的液體，當漆與空氣的水分接觸後，漆會開始氧化，顏色也會逐漸變深。
2 | 「根來」是日本經典的漆藝技法，它的特徵是紅黑相間，紅多黑少，且有筆刷塗抹般的自然痕跡。根來的由來眾說紛紜，其中一說是日本國力昌盛時物資豐富，工匠們有資源製作紅色漆；國力衰敗時，則以黑色漆為主。由於漆器代代相傳，因此紅黑色的比例，也反映了時代痕跡，象徵了惜福愛物的精神。

無數片刻，堆積雋永

漆的成形，其實是創作者無數片刻的凝縮。而最後的成品，彷彿也有自己的生命。隨著時間，會從暗沉漸漸溫潤。「放久之後，它會不斷變化，透過時間，你可以一直欣賞不同的狀態，那是一種生命力的呈現」。

也因為追求完美，當梁晊瑋發現坊間販售的漆色，已經不能滿足他想要的通透度時，梁晊瑋便開始自己煉漆。由於各產地的漆，性格各不相同，因此在煉漆時，便需要不斷嘗試，看生漆的顏色、反應，是不是自己要的。

梁晊瑋也會保留每年自己提煉的生漆，每年煉出新的漆之後，他便會將今年與去年的漆，混合重煉。對於色彩的執著，也讓他不斷搜尋中國、日本色粉，大量製作試片，累積不同狀態的實驗記錄，若作品的發色狀態不如預期，每一批漆色，甚至會保留不同年代製作的版本，方便日後調製，與創作時比對參考。

也正是因為梁晊瑋對於作品的嚴格要求，他的創作路上愈來愈不孤單，他笑著告訴我們去日本參展的經驗：「臺灣真的是一個很熱情的地方，我們有多元的技法，不斷地在試驗、迸發。」

探訪觸感的工藝唯心論

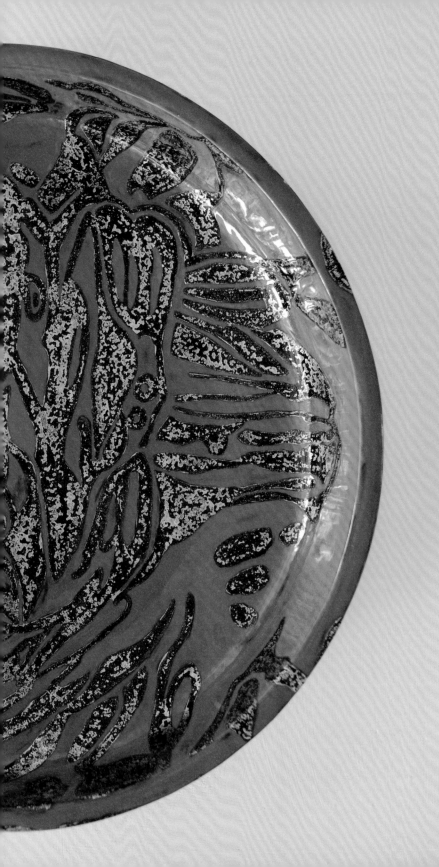

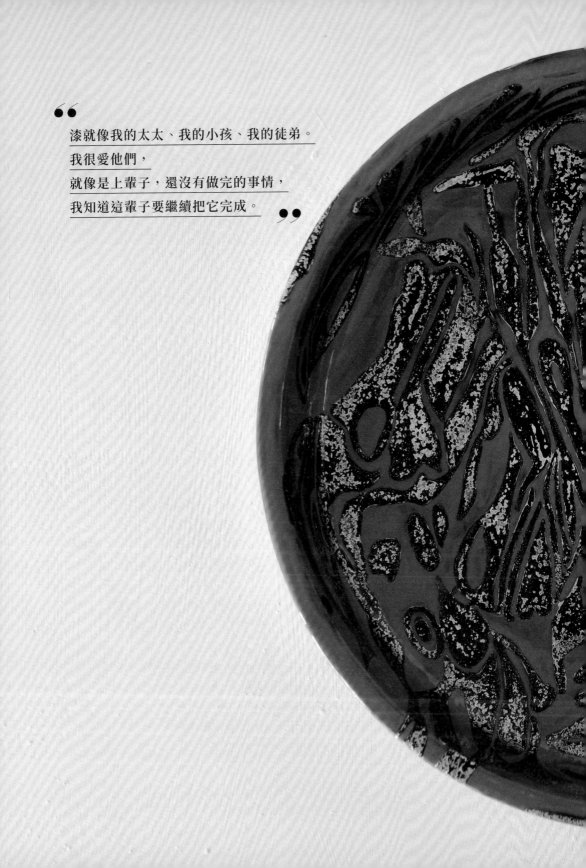

漆就像我的太太、我的小孩、我的徒弟。
我很愛他們，
就像是上輩子，還沒有做完的事情，
我知道這輩子要繼續把它完成。

材料
的表情

VARIETY OF MATERIALS

漆

〔Lacquer〕

○

色彩與質地的熟成

漆工藝所使用的生漆，其實是取自於劃破漆樹皮時，分泌的乳白色汁液。生漆價格高昂，但是採集過程艱辛不易。由於漆液中含有「漆酚」，只要漆液沾染到皮膚，此成分便會導致皮膚過敏性，產生發炎、發熱等症狀，俗稱「漆咬」。因此漆藝家們往往透過反覆不斷的漆咬過程，才逐漸產生免疫力。

由於漆在乾燥後，很容易因為空氣乾濕度的影響，而產生變化。因此在創作過程中，漆的乾濕度要控制得非常精準，只要出現一點點的差異，當研磨到下一層時，也會浮現明顯的色差。

雖然漆的取得與創作不易，但其色彩與質地的展現，卻也會跟著時間的腳步，逐漸發生變化。時間愈長，漆的色彩也會逐漸變得溫潤鮮明，其質地也轉趨內斂，就像上等的醇酒，通過時間的催化，方能引出成熟的風味。其強烈的生命力，就像是一個保護層，只要妥善保存，漆藝的美，往往能夠成為跨越時代的雋永。

想駕馭漆，必須先馴服它

（上）

「鹿角霜」是一種以鹿角調和生漆製成的灰料。它極為堅硬，古代甚至用來作為盔甲的塗料。當鹿角霜被運用在器藝創作上，卻能表現出暗夜火光閃動般的優雅色彩。

（中）

「卵貼」是一種非常具有指標性的工藝技法，白色的圖案，其實都是蛋殼，由於蛋殼的白其實只有表面的一層薄膜而已，薄膜以下會吸漆，吸漆後，研磨出來的都會是黑色，所以沒有磨破的空間，一但磨破，只能整片挑掉重來，非常考驗工藝家的技術。

（下）

「變塗」是一種很常見的填漆技法，透過在漆器上表面的層層疊色，研磨出不同的色彩、紋路以及厚薄。也因為自己煉漆、調製配方，梁晊瑋意外發現他可以讓紅色表現出全透明、不透明，以及半透明等三種不同層次。以傳統為基礎，使用日本的技術、中國的材料、臺灣的技法。出國參賽時，連日本人看了，也很驚訝到底是怎麼做出來的？

覺得「玻璃」和「漆」適合
跟那些材質搭配運用呢？

● 我想，玻璃可以跟銅器一起，讓光潤
澤。漆依舊與光滑的木料吧，這樣或許
顏色會願意待久一些。

...

● 漆非常多元，跟多種材質皆可得到相
得益彰的組合。

...

● 漆可以加在任何材質的表面，和玻璃
搭配當然也可以。現在日本有些玻璃工
坊會結合漆藝創作，如果有機會的話我
也想嘗試看看。

你在創作時，
通常會在哪找尋靈感呢？

● 試著待在有光的場域吧。

...

● 自然。

...

● 玻璃技法數千年來傳承下來其實到最
後都類似，我自己常看歐美名家的大型
創作，看的是別人的設計和創意，有什
麼是其他人想到而我沒想到的。還有，
我也蠻喜歡欣賞古代陶瓷的形體，就像
古典樂一樣，它可以這麼雋永就是因為
它很棒，不然早就被淘汰了，經典的事
物就是有它很棒的地方可以學習。

有重量的
色彩

●高翅峰　●梁旺瑋　●林靖蓉

**如果「玻璃」和「漆」，分別是個人，
你覺得它們會是個什麼樣的人？**

● 玻璃是走進水裡的泅泳者，漆則是適
合待在森林裡的散步者。

..

● 漆器像是風度翩翩、有誠信的君子。

..

● 如果玻璃是個人，我一點都不會覺得他
溫柔、可愛，反而覺得是一個難搞、欠揍
的人（笑），充滿了自己的個性和想法，
讓你又愛又恨；但只要你愛上他，這就是
他的一部分，你只能去接受。

**觸摸「玻璃」與「漆」的感受，
會讓你想到什麼？**

● 觸摸玻璃，我感覺它會記住我的體溫；
觸摸漆，是女人正在流淚。

..

● 軟潤、像是觸碰玉石的感覺。

..

● 想想看，世界上很少會有一個物體，
歷經一千多度高溫燃燒的同時，是透過
自己雙手滾動操縱的。當我觸摸玻璃，
有的只是感動。

**如果一句話詮釋的各自的創作之美，
會是？**

● 光有時也會想要改變行走的方向，所
以神給了人玻璃。當光需要在人的心裡
休息時，祂讓人們知道了漆的存在。

..

● 是我的心念、我的信仰，比鑽石還美。

..

● 玻璃是活生生的物體，常會有不同面
貌，讓人驚豔。

木藝家欲尋找適合的木紋木料，
就像在茫茫森林中想要找到心目中的那棵樹，
每棵的特色與細節都不同，
所以每件作品都是最獨特的。

會舞蹈的
紋理

隱藏在內裡的毛皮，
滿滿的斑紋，展示著主人的個性，
這裡張揚，那裡淡泊，
很難想像，會有誰不喜歡那滑順的摸撫呢？

我想我應是一座森林……

蔡琳森

「我想我應是一座森林……／一棵孤松在其間，它的臂腕上／寄生著整個宇宙的茫然／而鎖在我體內的那個主題／閃爍其間，猶之河馬皮膚的光澤」──洛夫《石室之死亡》

當第一個人類緩緩步入了山林，來到一棵樹的主幹前，準備將一棵樹的身軀從地表移植到人間，同時將禁錮在原始樹體中的人類工具解放出來，樹便開始成為人類文明函數中最親密的一個變項。樹是木料的前世，是尚未從大地母體斷奶的木桌、木椅，或者是漆客的木胎。它們尚且渾然不知，自己來生將要變作一支拐杖，抑或衍生為一張門板。

善於調節山色的雜木林，有時會在雨後濕潤的空氣裡策動一場泥流的政變，有時會在亂石堆間調停一些方寸的爭端，有時則周旋在兩種天色下，顯得迂迴又婉轉。每一棵樹，都是一篇編年體的史料。每一座森林，皆是一部紀傳體的史冊。但它們渾不喧嚷。它們傾向安靜，傾向讓風、讓山友的眼睛，去代它們言說。認識它們，需援引更宏大的時間軸，需跳脫人類血肉之軀圍畫出來的本位史觀。它們的呼吸器官是葉脈，主幹內部的年輪則是一份欲揭露大氣歷時性演化的忠實謄錄。

歲月只在我們的體膚匆匆一瞥，卻在不同樹種的身上投入了更多關注。它們是無名大母神在地表上打落的椿。它們的根系如手臂，緊緊抓握住自己的身世。椿卯的精準對位是它們造的夢，它們的夢是一種未來學的議程。在木匠手中，椿卯的應對，是根與土壤之間契約關

係的化約版本，也是木料最甜美的返祖現象。

它是森林童話裡的木屋，是不同年紀、不同世代的一眾女性腳上所跩的木屐，是貼俯在髮鬢之間來來去去的梳子，是反覆投井又回返人間的木桶。不同樹種在不同人類想像的世界裡繼續生存，在荊棘嶺木仙庵，有四個樹精會與唐僧吟詩作賦，談禪論道。菩提則爲禪宗所揀用，在象徵世界裡散發著金黃光暈。

手中撫著木頭的人，會在與木紋攀談中重溫大地的掌故，會在木料的呼吸中感受一份古老而溫潤的恩澤，徐徐盈滿生命。那是一套只用於匠人與樹之間溝通的語言系統，正如「沙皮爾——沃爾夫假說」（Sapir–Whorf hypothesis）所闡釋的：每一套語言系統所包含的文化概念與分類法則，將會影響語言使用者對現實世界的認知。故而木匠所認知到的世界以細密的紋路作爲背景。木匠也是首先揭開荒僻地之地圖，勇敢在不可見的林地前沿生活的人。

在一次打磨下，一次上漆間，他們便已屢踐了詩人里爾克在其詩作《杜伊諾哀歌》中所欲抵達的目的地：「自然，那些我們日用的東西，是暫時性和朽壞性。可是，只要我們在此，它們就是我們的財產和我們的友誼，是我們艱難與歡樂的見證，一如它們曾是我們祖先的密友那樣。因此，不僅不該薄待並小覷任何此地的東西，而是應該恰恰是因爲其暫時性的緣故（在這一點上，它們同我們是一樣的），我們應該將這些表象、這些事物進行最深刻的理解和變形。變形？對，因爲我們的任務是將這個暫時的、朽壞的塵世深深忍受著，並充滿激情地將之銘刻在我們的心中，使其精髓在我們身上無形的復活把爲我們所愛的，能看見、能觸摸到的，不停地轉變爲我們的自然之中，不可見的振動與激盪的工作。這種振動與激盪給宇宙的振動圈引進了新的頻率。」

蔡琳森

一九八二年夏日生。有詩集《杜斯妥也夫柯基：人類與動物情感表達》、《寡情問題》兩種。與崔舜華合譯艾倫·金斯堡詩集《嚎叫》。

指尖遊走的 木紋維度

撰文—紀廷儒　攝影— PJ Wang

WOOD

木

11

路 力 家 器 具

Lo Lat Furniture & Objects

| 木 藝 器 具 設 計 品 牌 |

2014 年創立，為了作品製程的最佳化而多次搬遷工作室，2018
年落腳於臺中市的土庫溪旁，濃縮專屬臺灣區域風情的精品木
作，曾摘取北歐、日本家具之長，作品曾入選第 10 屆「IFDA
旭川國際家具設計大賽」。

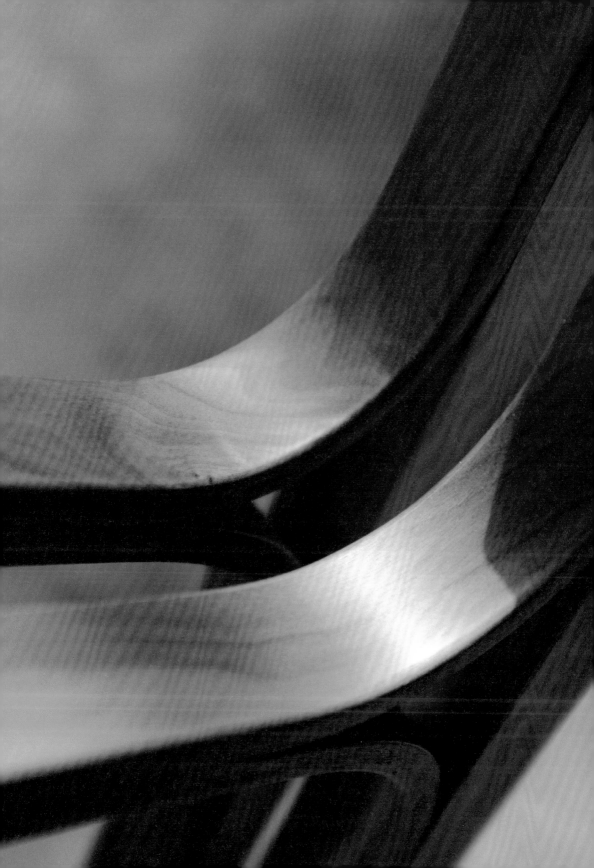

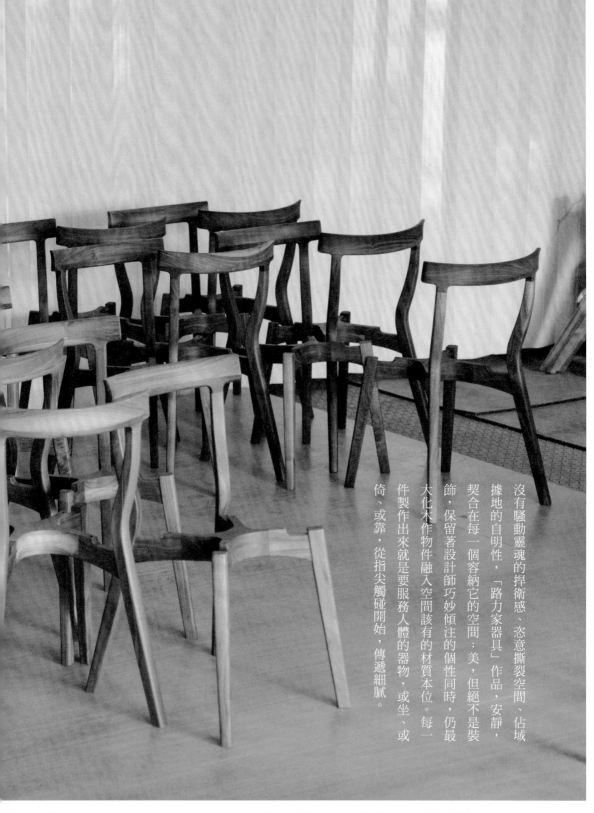

沒有騷動靈魂的捍衛感、恣意撕裂空間、佔域據地的自明性，「路力家器具」作品，安靜，契合在每一個容納它的空間：美，但絕不是裝飾，保留著設計師巧妙傾注的個性同時，仍最大化木作物件融入空間該有的材質本位。每一件製作出來就是要服務人體的器物，或坐、或倚、或靠，從指尖觸碰開始，傳遞細膩。

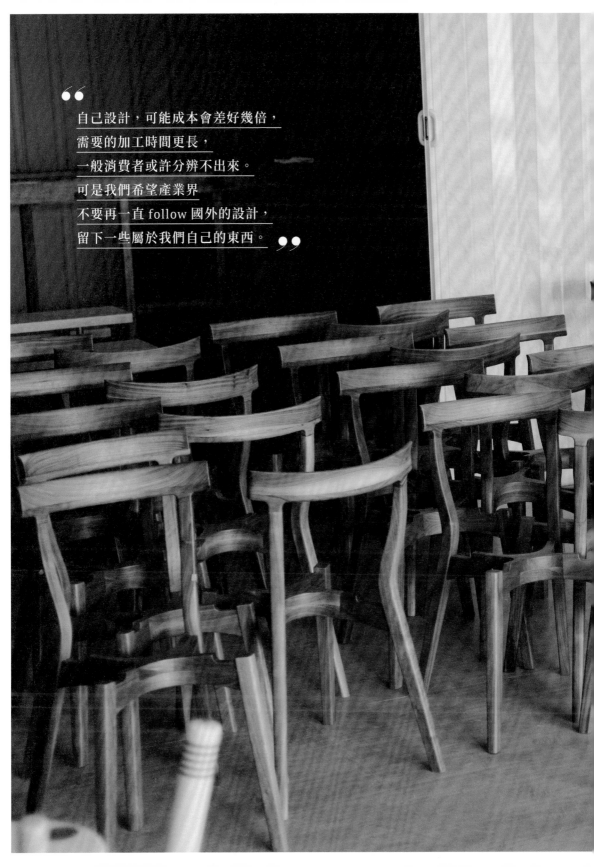

> 自己設計，可能成本會差好幾倍，
> 需要的加工時間更長，
> 一般消費者或許分辨不出來。
> 可是我們希望產業界
> 不要再一直 follow 國外的設計，
> 留下一些屬於我們自己的東西。

2014年成立的「路力家器具」，由曾任職科技公司產品設計的陳奕夫，和以往專職塑膠射出成形生活用品的許家毓兩人攜手創辦。坐落在土庫溪畔旁的工作坊，除了切割原木料、組裝成品的時候喧雜，其餘時候伴著工坊的，就只有鳥鳴喳啾、溪流聲潺潺，砂磨修飾成品節奏成拍子，木頭香芬悠揚漫溢。工作室名稱「路力」的由來，他們說：「其實，就是臺語的『Lo Lat』，臺灣老一輩人，對彼此付出的勞力訴說『謝謝』時，會有的誠懇問候。」

在學時期修習工業設計的陳奕夫畢業後，進了科技公司從事設計工作。規格化、成本精算、製程妥協等大規模量產必經的在職功課，陳奕夫一堂也沒躲，承受電子消費產品因較短產品生命週期隨之而來高壓力、重時效的快節奏設計輪迴，兵來將擋，結實挺著。工作緊湊，讓他餘暇時，漸漸培養寄情純粹、單純事物的消遣中。蒐集、尋覓貼近生活的木製家具，那純真材質感、結合設計語彙天衣無縫的型態，快速填滿了陳奕夫的休閒時間。旅遊時，參觀日本細木作的感動，驅使他更進一步的利用假日，參加「懷德居木工實驗學校」，玩物養志，排解生活上累積的壓力，更替未來鋪了第一塊未來轉換人生路徑的道磚。

1 ｜ 堆疊的木片，雖尚未修磨，但光看就覺得觸感會很舒服。
2 ｜ 舉目所及，工作室裡滿滿的回收舊木料與木器具，還沒踏入就聞到濃郁的木香。
3 ｜ 細心打磨只為表現柔和滑順的木椅線條。

因感動而啟蒙

「一接觸木工製作當下就發現，啊！這就是我想要的！」陳奕夫眼神綻亮說著，那職場累積的設計底蘊在和木作體驗的第一次碰觸，心中激起了火花的當下。邊做邊學的過程中，不時回想起出國遊歷，尋常民居家中，總有著那麼一兩件在臺灣雜誌中被高捧為上品的「設計師家具」在生活環境裡完全發揮設計初始所賦予的功能，進入生活。不禁讓他思索，在自己的家鄉，這有沒有實踐的可能？

2013 年，已著手製作出「Y系列」桌椅並與朋友作品一同參加展覽的陳奕夫，自創品牌的念頭還不是清晰強烈，懷抱著學習觀摩的心，去了趨近代家具設計大師輩出的丹麥，零距離感受在地匠師運用累積數十年手藝，以恭敬態度善用素材，持之以恆成就用了舒服、看著愉快的家具。領略當地精緻家具製作熱情的他，嗅出臺灣家具市場可能的空缺，在加上一點被丹麥匠師精神鼓舞的衝動，便向友人承租他當時於北投結束的工作室，並接手購買機具，於 2014 年，成立自有品牌「路力家器具」，開始了不同的人生節奏。

1 ｜ 燕椅的設計原型，來自陳奕夫長輩家裡留存的經典家具。

2 ｜ 線條優美的曲木桌腳，胡桃木的深暖色調穩重且優雅，因此很適合做為大型家具的材料。

3 ｜ 路力的陳奕夫和許家毓，幾乎全年無休，把所有的時間都投入木家具的設計與生產。

懷抱木工技術和設計思維的陳奕夫，在創業初期包辦了設計、取料、裁切、組合、磨砂等所有製作工序。以設計工作的經驗，嘗試揉合傳統木工技法與現代結構中那微妙的平衡，同時不忘探究材質應用的極限和新興技術的進程。雖然每一個作品正式量產前，都要花上近一年打樣、測試，但活用以往任職設計師的經驗，讓設計者與規格化零件代工的廠商間溝通成效最大化，嚴謹不妥協的態度，讓沒有木作產業家族背景為靠山的他，以相對短的時間，掌握了臺灣高端家具市場的脈絡，打造出非得是同時擁有「設計師」和「木作師」這兩個身分才能雕琢出來的作品。

以質取勝的挑戰

遵循這核心理念，自創品牌次年（2015），便以「Y2矮凳」獲得金點設計獎章認同的陳奕夫，並沒有止住腳步，清楚沒有家具製作背景的自己，要證明小

舒適地融入每一個人的生活。陳奕夫說：「或許有些人認為我們的作品有點北歐風格，但並不盡然如此。」「我覺得，每一個作品的線條都要夠『順暢』，在整體型態上每一個部件都要有其功用，不能有任何一絲毫不合理的『存在』！」陳奕夫保持著慢而穩，穩就快的工作進程，不強調華麗木工技法，而是回歸家具上每一條線，不只成就外型上的賞心悅目，且是有它與功能契合的存在意義。

們並沒有明確的定義，但很希望自己的作品，可以也有很多人問，路力想做出什麼樣的風格？其實他作品。

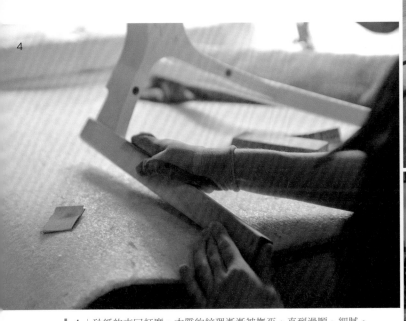

4 | 砂紙的來回打磨，木質的紋理漸漸被撫平，直到滑順、細膩。

品牌設計活動能最有效的方式，就是把設計圖稿推向國際級家具設計競賽。

揉合 1940 年代以降早期臺灣家庭常見「臺灣孔雀椅」型體語彙的「燕椅」，便是獲得「IFDA旭川國際家具設計大賽」第十屆頒獎認同、且符合這核心思想的作品。傲人成績不止於此，抱持「臺灣在地生產」理念，路力走遍臺灣，探訪各地的木工廠與師父，在還未決定開發「燕椅」的前一年，為了更靠近木製產業，就決定將工坊落腳臺中。「燕椅」在臺中工坊內開始手工打樣完成後，便透過家具前輩引薦，於台中找到適合製作燕椅的合作木工廠。在工作室總是扮演「謬思」角色並負責行銷規劃的共同創辦人許家毓，則善用網路世界

「臺灣現有的傳統木工製造業，該是時候放慢生產節奏，投資時間，把事情做好，重新理解『設計』，把成品精緻化的時候了。」許家毓認真地說著，手邊砂磨椅背的工作卻也沒閒著。現在進口的家具在市場的可見度高了，消費者的美感亦普遍提升，生產者應著市場要求提高，設計出專屬於自己風格，傳承精熟工藝同時，修補產業斷層是必然途徑。熱情滿盈，希望改變木工產業的新世代們的積極創新，正是「路力家器具」的現在進行式。

潛力，將「燕椅」推上眾籌集資平臺且成績斐然，三小時達成早鳥五十張的門檻，7 小時達 50 萬預設籌資標地金額，至 2017 年 11 月初結束集資活動時，已近 700% 的達成率。

探訪觸感的工藝唯心論

"或許我們都應該要學習如何放慢，
把細節做好，
使用者一定能感受到其中的差異。"

木

〔Wood〕

。

撫摸木紋，讓心臥遊

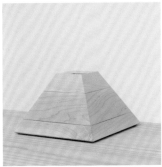

路力慣用的木材包括了梣木、楓木、胡桃木。自然生成的木材，由於品種不同，也各自具備了不同的材質特性。梣木的色澤較為素雅白皙，木紋鮮明，撫摸時總讓人有種優雅的感覺；楓木的年輪相對來較不明顯，它的切面也比較粗糙些，但它的質地輕巧堅實，使用楓木製成的家具，往往會有一種安心踏實的感覺；胡桃木則具有多樣的表情，它的色澤與深淺不一，切面的紋路具有豐富的變化，深色胡桃木的咖啡色系，也讓它帶有濃厚的大人味，由於強度、彈性出色，許多歐洲進口家具都很愛選用胡桃木來表現經典高級的氣質。

由於木家具的設計，是為了每日生活的運用，還需要考量承載、安全，以及設計結構的問題。要將美麗的木紋，表現在家具上，為了表現獨特的弧度，木材的硬度、彈性是否能夠承受足夠的壓力，都是一段需要不斷調整修正的過程。

靜謐迷人的紋理

（上）
木紋明顯，色調細膩柔順的「梣木」，也被稱為「白臘木」或「水曲柳」。梣木的切面常有顯眼的山形或雲形紋路，它的觸感堅硬，彈性好、韌性佳，因此常被用於製作桌面或大型家具。

（中）
和其他木材相比，可以發現「楓木」的質地較均勻、木紋的表面纖維很細微，鉋過之後，表現會非常光滑。楓木紋理的起伏雖然很低調，但其中又帶有些微線條般流動的層次。由於楓木屬於柔韌彈性佳的硬木，因此塗裝、打磨等後加工序較簡便，幾乎沒有氣味且無毒性，很適合用於製作木湯匙、木叉子等食器。

（下）
紋路平穩且成色高雅的「胡桃木」，木色成熟穩重、紋理清晰，深淺之間的錯落明快，帶有一股濃厚的大人味。胡桃木會因樹木的生長環境影響而軟硬不一，普遍較脆但質地綿密毛孔微細，由於穩定性高且耐磨，也常被使用在高端家具。

柔軟的堅強，
用幽默描繪現實日常

撰文—張倫　攝影—Evan Lin

WOOD
..........
木

12

吳 宜 紋

Even Wu

| 木 雕 藝 術 家 |

居住於新店山區。木材是她捕捉童年記憶與父親身影的途徑，透過廢木料的再製與創作，使舊木料煥然一新，也是創作過程中最令人感動的心情。

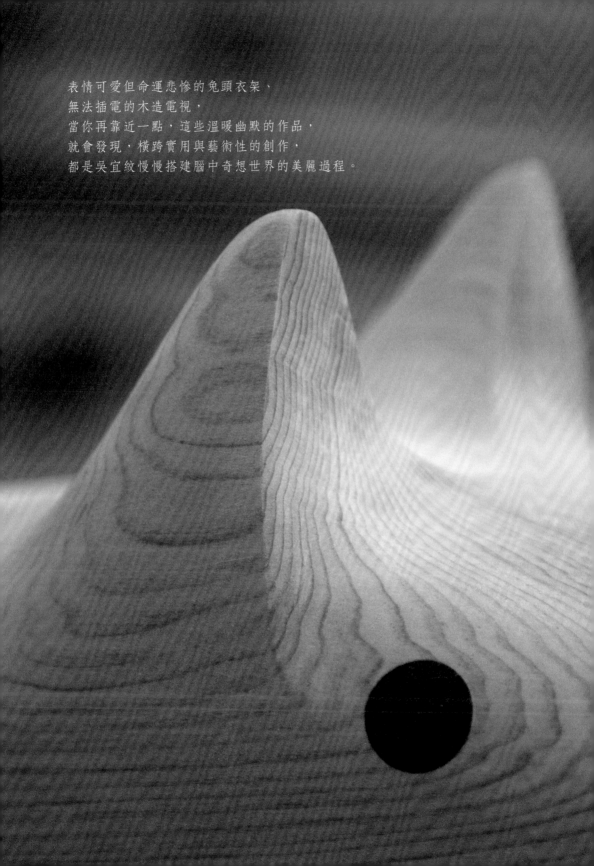

表情可愛但命運悲慘的兔頭衣架、
無法插電的木造電視，
當你再靠近一點，這些溫暖幽默的作品，
就會發現，橫跨實用與藝術性的創作，
都是吳宜紋慢慢搭建腦中奇想世界的美麗過程。

吳宜紋的工作室位於新店的山下，前往工作室的路途，必經蜿蜒的山路，繞來繞去，也像是走在木材表面的紋理，一路帶我們看山與樹的風景，最後轉進小路盡頭的一棟矮矮木屋，撲鼻的木香、大批的回收木材，以及木工鋸台，我們來到了吳宜紋的創作基地。

美勞教育學系畢業的吳宜紋，在求學時期，多方接觸了陶藝、金工、玻璃、油畫、版畫等各種創作媒材，但最吸引她的，卻是木材。木材是一種很有趣的材料，它總帶給人一種有溫度的感覺，很像是活著的肉體。「木材給我一種溫溫的感覺，不會有忽冷忽熱的感覺，總是處於一種安靜的狀態。」而且每一塊木材長得都不一樣，木材的各個部位的紋理皆不相同，因此作品也不會有刻板制式的感覺。

另一個有趣的地方，就是木工需要大量的身體勞動，不論木頭搬運、切割都需要耗費大量體力。每次創作，自己都像是做工的人；奇妙的是，因為木工必須付出很大的勞力，才能成就作品，這也帶來了心裡的踏實感，原來創作真的需要做很多事情。

在運用木材的時候，
我常想到，
它曾經是樹木身體的一部分，
彷彿自己做出來的作品，也有生命。

而是這個人做出來的東西很奇怪！」

作，希望讓大家知道我不只是餅乾凳的作者，

品可以說出與眾不同的語彙，「我每天都在創

作，但她的目標不是得獎，而是希望自己的作

工藝競賽首獎，得獎後吳宜紋仍每天持續創

頗受好評的《餅乾小凳》在 2010 年獲得臺灣

柱、門窗等老舊木材，化為餅乾椅凳。

初就是選擇回收木料進行創作，將遺棄的梁

常被誤會是歐美或日本名家設計的餅乾椅，最

角落，找到一些廢棄家具，然後帶回家改造。

響，她還記得，從小就看著爸爸從街頭巷弄的

或許成長的經驗，也對吳宜紋的創作有所影

可愛的力量

《實驗兔衣帽架》、《熊皮地毯》，乍看之下

我要說的故事很真實。」譬如關注動物議題的

得很可愛，讓人們先被外型吸引，然後才發現

這其實是她的創作策略：「我會故意把作品做

實不像表面那樣單純……

品看入心後，才發現她想透過作品說的話，其

到的是毫無心機的童稚天真。然而，當你將作

往往會作品簡潔討喜的外型吸引。直覺連聯想

種觀念上的提醒。初次看見吳宜紋作品的人，

所謂的奇怪，不是造形上的另類，而更像是一

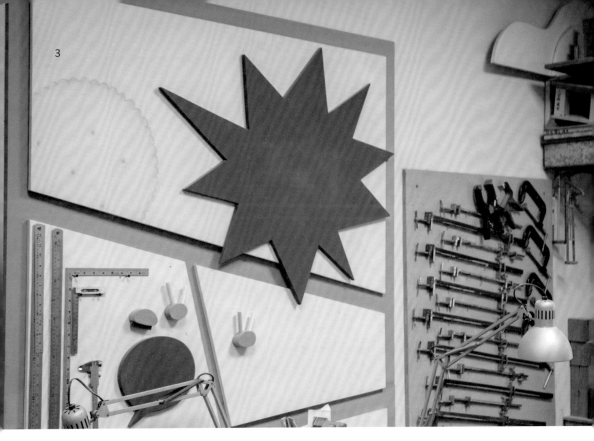

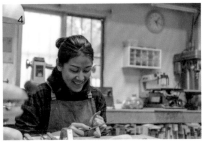

1 ｜ 看似簡單的造形，不論是曲線的角度或是表面處理，都需要花費大量的時間精修細節。

2 ｜ 打磨完成後的作品，還需要經過上漆或塗油的工序，作品才算大功告成。

3 ｜ 工作室擺放著一幅手工製成的「漫畫對話框留言板」把木工藝變成家飾，除了壁掛工具，還可以黏貼便條紙。

4 ｜ 打磨對許多人來說是枯燥呆板的重複過程，但吳宜紋卻很樂在其中。

造形可愛，但無神雙眼卻默默傳達人類為了私慾，不惜傷害動物的悲痛抗議。《做牛做馬》將搖搖馬改成父母的模樣，因為人永遠只會對自己的家人好，唯一無私奉獻的時刻是為子孫做牛做馬。

以開玩笑的方式，去表現不快樂的事物，是一種幽默的能力。如果微笑可以帶來面對現實的力量，作品的意義，也會隨之浮現。

喜歡木材木訥、溫暖、安靜的個性，因此在面對種類紛繁的原始木料，她喜歡先挑選顏色較淺的木材作為作品大塊面積部分，例如臺灣檜木、山毛櫸、鐵杉等，再搭配少量的深色木材如黑檀、鐵刀木、臺灣櫸木等幫作品畫龍點睛。

一般來說，木材可以分為硬木和軟木。但吳宜紋認為木材的好壞不能從軟去判斷，而是要看它好不好運用。不同木材的結構強度，適合做成不同家具部位。像「臺灣檜木」就是屬於軟木，但它仍是很好的木料：「柳安木」，此種硬度足夠的木材，則因為顏色不深不淺、毛孔粗糙、紋理欠佳而很少被運用於家具上。

不過吳宜紋卻以深色塗裝的方式，來製造整體視覺的層次變化。因為擁有繪畫的能力，她喜歡兒童繪本中常見的手繪線條感。她常在設計中融入大量曲線，搭配簡單不複雜的卡榫技法，她的作品因此可以兼具童趣、實用性以及深淺交錯的對比配色。

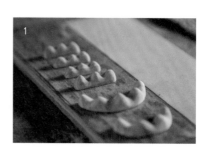

1 ｜ 當作品的各個部位都精修完成，便可開始組裝，就像積木一樣，一點一滴堆砌而成。

2 ｜ 吳宜紋的作品充滿了童趣，許多微小的細節，也能帶給觀者心理上的律動感。

3 ｜ 吳宜紋喜歡四處尋找老舊的回收木，把這些被人遺忘的材料運用在作品中。

看見質地的柔軟與滑順

也會覆蓋住木材紋理和毛細孔，感覺較不自然。

除了思考作品的材質與配色，如何表現觸感的手感，也是木工作品獨特的特色之一。當作品雛型完成後，吳宜紋會使用各種不同粗細的銼刀與砂紙修飾，藉由一道又一道繁複縝密的手工達成觸覺上的柔和感。

對她來說，每塊木材的木質紋理都不盡相同，就算製作同一隻小狗的四隻腳，她也會同時進行，再隨著不同的木紋理同時調整，成果才能完美協調。

不同的塗裝材料也會賦予作品不同感覺，塗料可分成三類，傳統木工多使用二度底漆，但使用時揮發氣體對人體有害，

現代木工塗裝上多以天然油蠟代替，甚至北歐家具有時只用本身就具蠟質的肥皂水做簡單保護而已，宜紋自己也偏愛天然蠟油和肥皂水塗裝後的素樸感，大功告成的最後作品，木色溫暖平實，溫潤的風格的確很像宜紋的個性。

看著吳宜紋工作室擺放的狗年公仔，柔軟的木紋路，以及滑順的造形，讓人好想伸手摸摸牠的頭。木材雖硬，但碰觸後的感覺，卻又細膩得撫慰人心。

探訪觸感的工藝唯心論

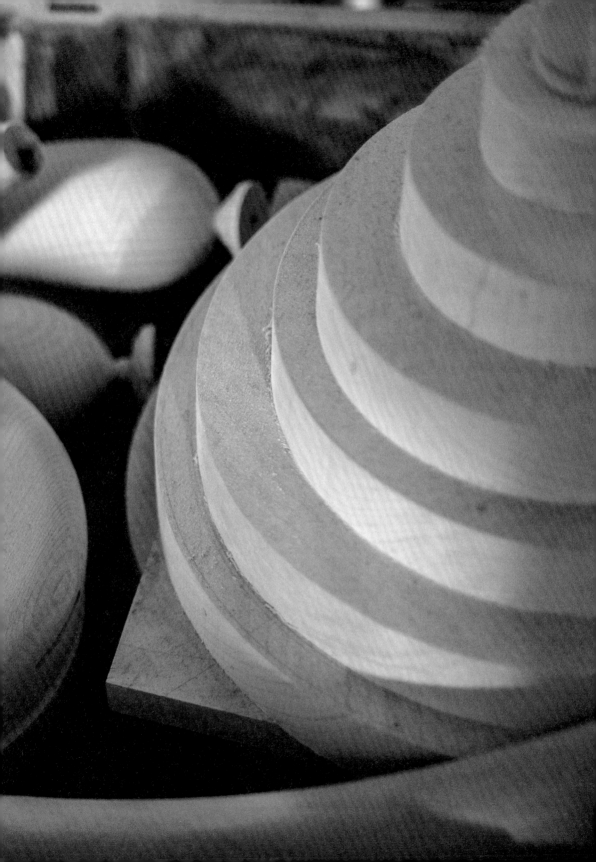

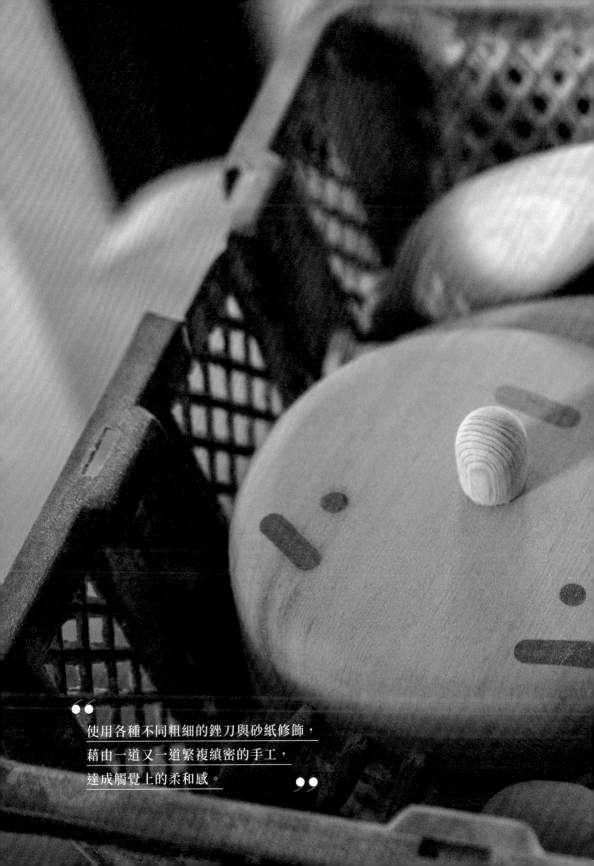

使用各種不同粗細的銼刀與砂紙修飾，
藉由一道又一道繁複縝密的手工，
達成觸覺上的柔和感。

臺灣檜木。
〔Taiwan Cypress〕

◎椅面的地方是臺灣檜木
◎椅腳則是柳安木

屬於針葉林樹種，分為黃檜、紅檜，顏色偏淺，飄散淡淡檸檬香，讓人聯想起阿公阿嬤舊衣櫥的復古氣味。由於硬度較軟，不適合使用機器成型。因臺灣現今禁砍臺灣檜木，連帶地舊料價格也呈數倍漲幅，是相當珍貴且運用廣泛的高級木料。

柳安木。
〔Luan〕

柳安木的紋路明快直接，有時也會呈現斜面的交錯，切面後的花紋微小綿密，且帶有光澤，紋路的起伏雖不明顯，但溫潤的效果卻也像是在木材表面又包裹了一層動物的皮毛，具有踏實柔順的視覺效果。由於柳安木質地堅硬韌性十足，因此也常被運用於家具與室內裝潢等用途。

臺灣櫸木
〔Taiwan Zelkova〕

◎身體與腳架是臺灣櫸木
◎人頭則是臺灣檜木

臺灣櫸木具有特殊的淡淡香氣，它的年輪紋路線條起伏大且鮮明。由於臺灣櫸木的木質堅硬，很適合用在需要較強結構的物件或家具。它的纖維與毛細孔相對會稍粗一點，質地也不似黑檀般細膩，因此手工過程中容易扎手。不過刨光後卻意外地具有明亮油蠟感，如同塗過一層雞油，因此也有「雞油」的俗稱。

南洋櫸木
〔Selangan Batu〕

◎雲朵部分是南洋櫸木
◎閃電則是臺灣檜木

南洋櫸木的木材，呈現微微的黃色或紅色，而當木材在空氣中暴露愈久，它的顏色也會漸漸轉變為深褐色。南洋櫸木的紋理較細微，不過刨光後其切面便出現波浪般的帶狀木紋，且同樣具有內斂的光澤感。

一句話詮釋木材的美，會是？

● 或許會是瘂弦的詩句：「溫柔之必要／肯定之必要／一點點酒和木樨花之必要」，即是：一種「如歌的行板」。

...

● 濃縮歲月累積、如山水畫一般灑脫。

...

● 多采多姿、變化豐富。木材感覺很木訥，可是通過不同創作者的創意，也會產出不同變化。木材還可以把摸不到的東西，像是雲朵，塑造成可以觸摸的實體，彷彿夢想成真。

木材也適合
跟那些材質搭配運用呢？

● 該是在表面細節上更多地留心，正如義裔小說家卡爾維諾（Italo Calvino）曾經說的：深度是隱藏的，藏在何處？就在表面。

...

● 木材本身幾乎百搭，工作室現階段善用的是跟玻璃、金屬調和搭配。

...

● 木材蠻容易當各種材質的基底，像是金屬的配件或漆器的木胎，甚至織品、皮件等的家具配件，似乎和各種材質都很百搭。

從哪處找尋靈感呢？

● 在生活忙碌奔波的自旋與公轉重力場每個間歇短暫喊停重力的狹隙之間（但通常那些狀態都更適合舒服地放空啊）。

...

● 很多地方都可以找到靈感，但要先抱持開放的視野，善用網路多方閱覽：然後還要試著理解各種貼近人體的器物，透過研究與試驗，才能找到器物在使用上的舒適性。

...

● 我在大學時曾經創作錄像裝置，所以電影是我的靈感來源之一，尤其喜歡喜劇類的電影。此外還有繪本、漫畫，我有一個可以觸摸到雲朵的系列作品，靈感就是從《哆啦A夢》來的。

註一 |
大衛 · 鮑伊是活躍於 1970 年代的著名音樂家，他是華麗搖滾的濫觴，更是音樂的試驗家，深深影響了當代的音樂與時尚。

註二 |
佛萊迪 · 墨裘瑞是皇后合唱團的主唱，以華麗的表演風格與嗓音而聞名，他雖因愛滋病早逝，但在過世後，仍多次被評選為流行音樂史上最偉大的歌手之一。

註三 |
李歐納 · 柯恩是加拿大知名詩人歌手，他的音樂作品充滿了文學詩意，深沉嗓音與雕琢的歌詞，使其作品充滿了大量對於人生與社會的體悟。

會舞蹈的
紋理

●蔡琳森　●路力　●吳宜紋

**如果木材是個人，
你覺得它會是個什麼樣的人？**

● 總之，與大衛·鮑伊（David Bowie）（註一）、佛萊迪·墨裘瑞（Freddie Mercury）（註二）相較起來，「木材」一定更接近李歐納·柯恩（Leonard Cohen）（註三）。

..

● 各式各樣的人，我衷心覺得愈做愈覺得家具都像是人，像「燕椅」，就是一個 20 幾歲、皮膚白白的漂亮女生，氣質優雅、個性纖細的人。「Y 系列餐桌」則是外表亮麗，舉手投足都會成為眾人焦點的俏麗女孩。

..

● 一個和善實在的好好人，容易讓人喜歡。但是要很尊敬他，與他相處不能太有自信，因為從事木工還是有一定的危險性，必須抱持著謙虛心態，才能學到更多東西。

觸摸木材的感受，會讓你想到什麼？

● 我會想到 Leonard Cohen 的歌〈蘇珊〉（Suzanne）裡唱的：那是「用你的心靈撫觸過她完美的身軀」（...touch your perfect body with my mind）。

..

● 從原材到製成品送到客戶手中，從粗糙到細滑，那一份親手捏塑拉拔的情愫，就好像嫁女兒一般，既不捨、又驕傲。

..

● 每一塊木材都有特殊的紋路，沒上過漆的木材很天然、會呼吸，像人的皮膚一樣有毛細孔，溫潤自然而充滿生命。木材要長成可用之材，通常需要比人活得更久的一段時間，所以我覺得木材很像老爺爺或老奶奶身體的一部分，摸到時會覺得很難得，要好好珍惜它們。

Touch:
Twelve Sensory
Possibilities

觸感的
12種可能
。

－拉坯－

－拋磨－

－染色－

－編製－

－敲花－

－火筷銲接－

－劃花－

－剖竹篾－

－吹玻璃－

－調漆糊－

－修磨－

－修鋸－

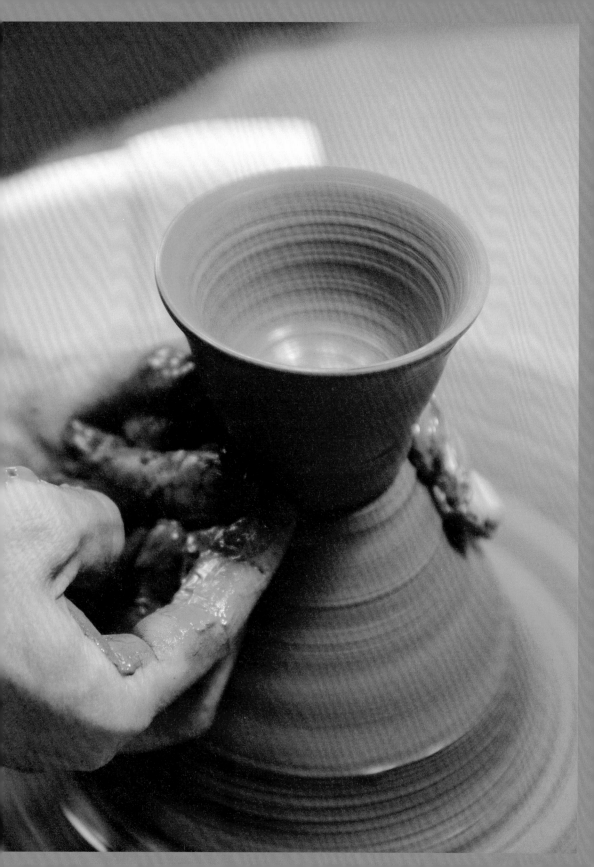

拉坯

自由滑順的流動，
是為了保留輕巧堅實的確定感。

拋磨

不完美的造型，
經過用力、來回、不停地摩擦，
放棄抵抗，流下妥協的眼淚。

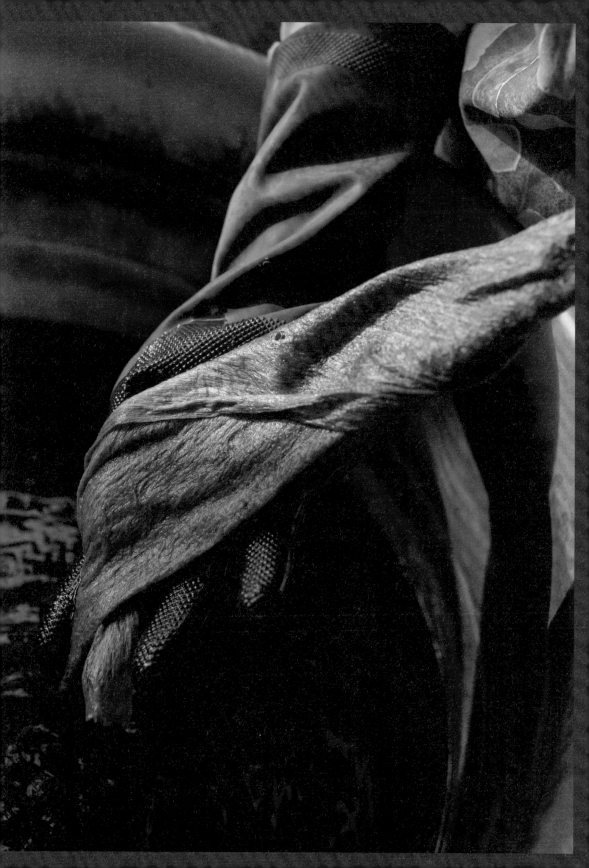

染色

匈匈地、濕潤地的那些色彩，
上面吸附了飽飽的奇想。
等陽光閃耀，
色與光約好了會再一起飛翔。

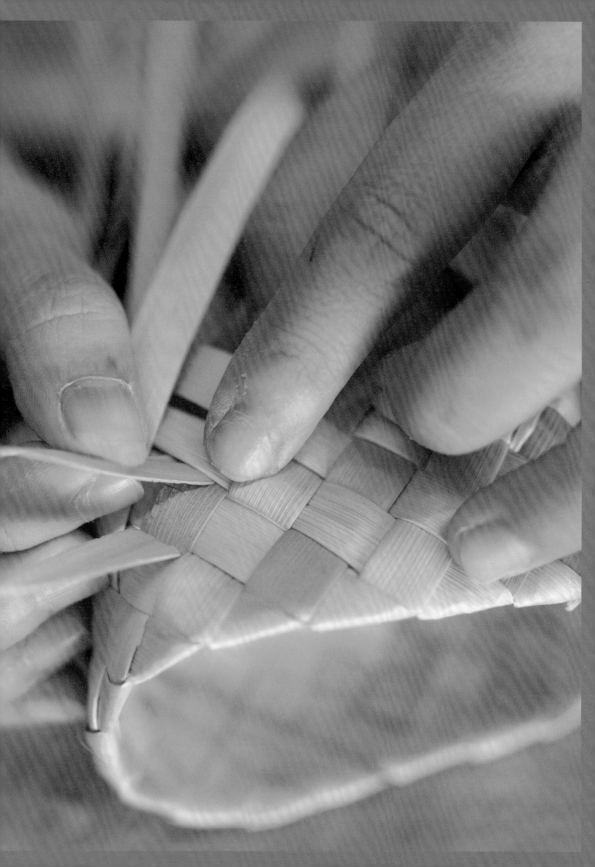

編製

凝縮至指尖的心意，
是一種追求自由的恪守，
以及美的自律。

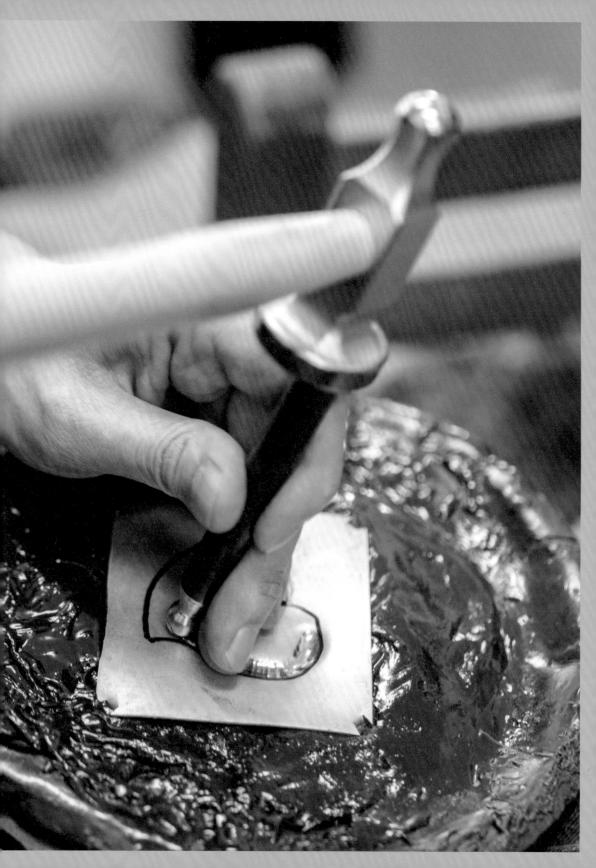

敲花

一邊承受，一邊製造衝擊，
動靜之間的過程，
同步了心裡的翻騰。

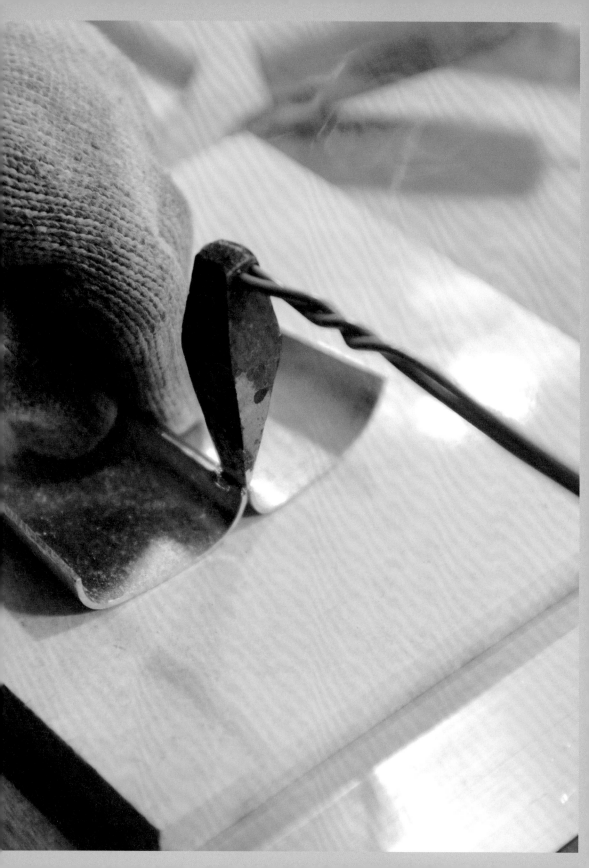

火笈銲接

流傳的手藝，
媒合了新舊之間的衝擊。
該如何連接，兩塊分離，
坐而言，不如起而行。

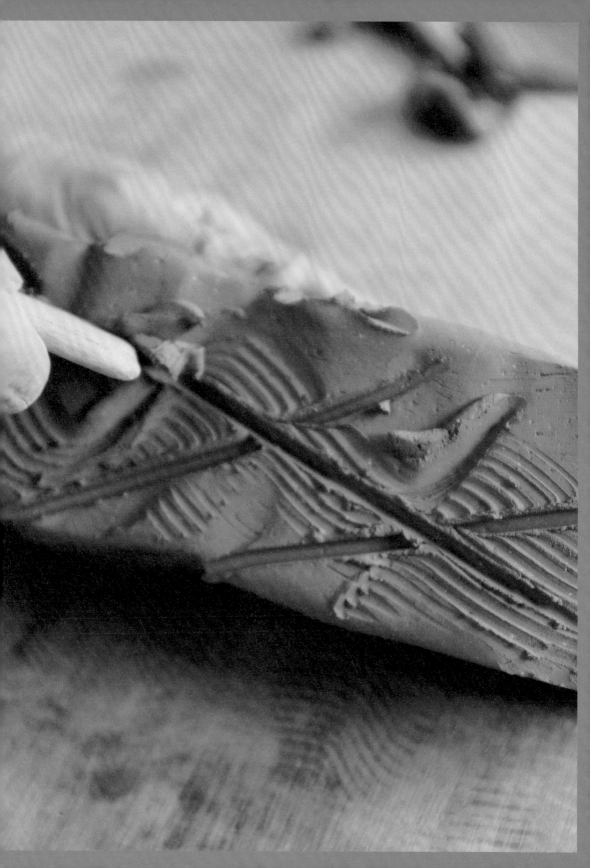

劃花

當心神自由揮灑，
泥土宛如畫布。
形而下的曲折高低，
凝固後，都是靈魂的筆觸。

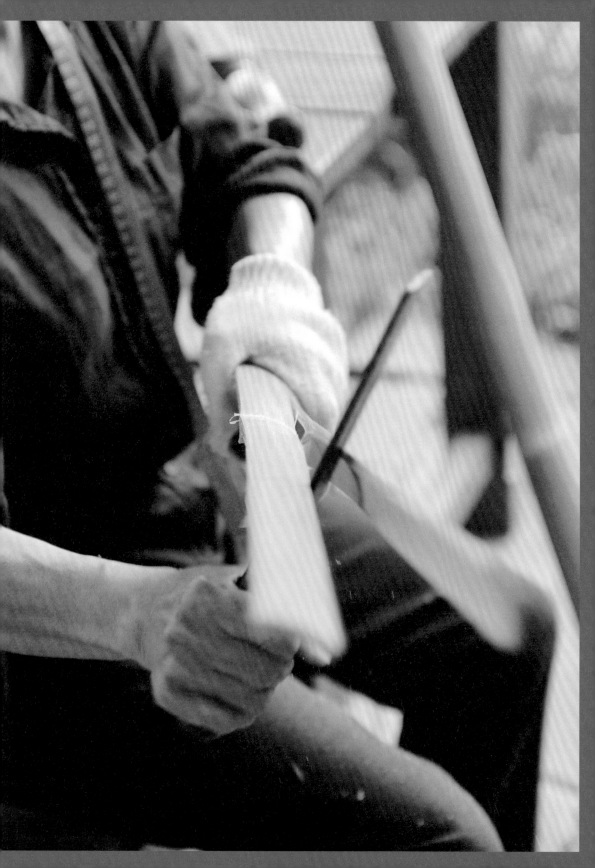

剖竹篾

掌握之間，孕育著粗細的演變。
大小竹篾的梳理，
也見證了厚實與細膩的比對。

玻璃塑形

祝融賦權的美麗，幻化不同造形。
但鮮豔的色彩，是另種警告。
從容背後，是戰戰兢兢的心意。

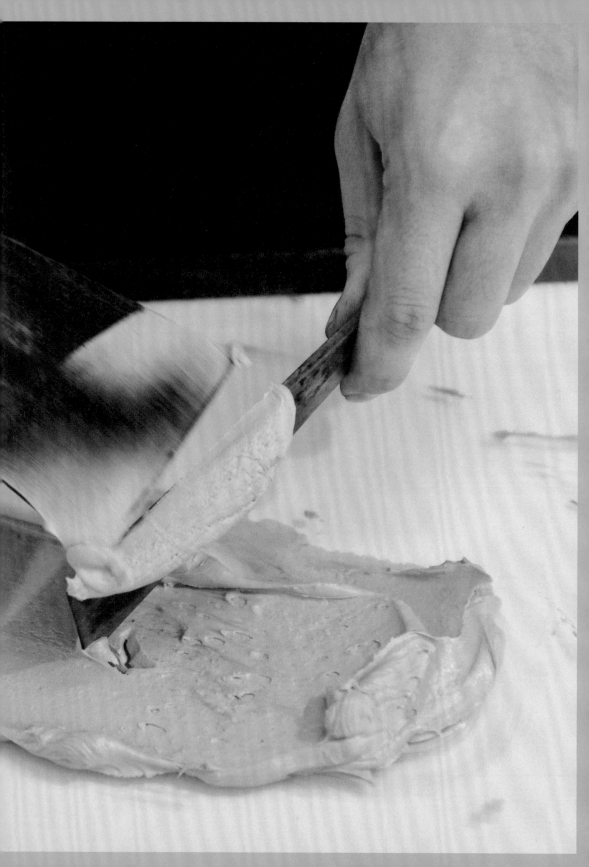

調漆糊

滾動攪拌，
在空氣中，不斷堆疊的色彩。
薄如蟬翼，
只求一再重複，一再前進。
忽然之間，
一瞬已凝結成永恆。

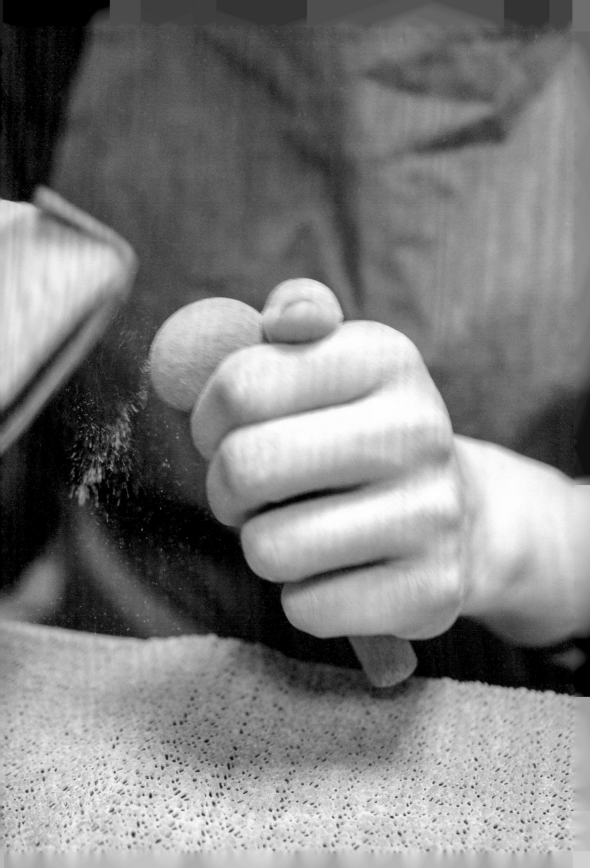

修磨

細細、沙沙、粉狀、大量顆粒，
綿密、粗滑、細膩，的觸感包圍。
當造形浮現，心與手都覺得舒坦。

修鋸

赤裸雙手與巨大能量的謹慎交會。
推放之間，
全身已被粗細軟硬的不同氣味深深包圍。

指導單位　文化部
主辦單位　國立臺灣工藝研究發展中心
出版發行　國立臺灣工藝研究發展中心
發 行 人　許耿修
監　　督　陳泰松
策　　劃　林秀娟
行政編輯　孫愛華
地　　址　南投縣草屯鎮中正路 573 號
電　　話　049-2334141
傳　　真　049-2356593
網　　址　www.ntcri.gov.tw

- -

編製單位　書虫股份有限公司
執行製作　麥浩斯 La Vie 編輯部
主　　編　葉承享
撰　　文　何芳慈、林佩君、紀廷儒、張倫、楊喻婷
美術設計　謝捲子
插　　畫　林家棟
攝　　影　Evan Lin、PJ Wang、侯方達

臺灣發行　英屬蓋曼群島商家庭傳媒股份有限公司城邦分公司
地　　址　104 台北市中山區民生東路二段 141 號 6 樓
讀者服務專線　0800-020-299（09:30 ～ 12:00；13:30 ～ 17:00）
讀者服務傳真　02-2517-0999
讀者服務信箱　Email: csc@cite.com.tw
劃撥帳號　1983-3516
劃撥戶名　英屬蓋曼群島商家庭傳媒股份有限公司城邦分公司
香港發行　城邦（香港）出版集團有限公司
地　　址　香港灣仔駱克道 193 號東超商業中心 1 樓
電　　話　852-2508-6231
傳　　真　852-2578-9337
馬新發行　城邦（馬新）出版集團 Cite（M）Sdn. Bhd.
地　　址　41, Jalan Radin Anum, Bandar Baru Sri Petaling, 57000 Kuala Lumpur, Malaysia.
電　　話　603-90578822
傳　　真　603-90576622
總 經 銷　聯合發行股份有限公司
電　　話　02-29178022
傳　　真　02-29156275
印　　刷　凱林彩印股份有限公司
定　　價　新台幣 380 元 / 港幣 127 元
出版日期　2018 年 11 月（初版）

ISBN 978-986-408-426-5

國家圖書館出版品預行編目 (CIP) 資料

觸之美：從手到心的美感體會 / 國立臺灣工藝研
究發展中心作. -- 初版. -- 南投縣草屯鎮：國立
臺灣工藝研究發展中心：家庭傳媒城邦分公司發
行, 2018.11
面；　公分
ISBN 978-986-408-426-5（平裝）
1. 工藝設計 2. 美學
960　　　　107016841

觸之美 ─
從手到心的美感體會